世界名畫家全集　何政廣主編

林飛龍 Wifredo Lam

曾長生◉著

藝術家出版社

第三世界美學大師

林飛龍

Wifredo Lam

曾長生◉著　何政廣◉主編

藝術家出版社

目　錄

前言 ———————————————————————— 6

第三世界美學大師——

林飛龍的生涯與藝術〈曾長生著〉 —————————— 8

　● 混合不同族裔傳承，創造獨一無二林飛龍世界 ——— 8

　● 非洲裔血統象徵堅毅、多產與生命力 ——————— 11

　● 未依教母期望成為巫師，自幼即具視覺幻想力 ——— 14

　● 雖不滿學院藝術教學，仍持續打下堅實基礎 ———— 18

　● 第一位真切批判歐洲文化的第三世界藝術家 ———— 24

　● 見證並參與西班牙內戰，人生體驗豐富 ————— 28

　● 在巴黎獲畢卡索賞識，兩人亦師亦友 —————— 32

　● 林飛龍的母性人物與畢卡索的黑色時期 ————— 37

　● 超現實主義的隱喻動力學影響至深 —————— 44

● 林飛龍與布魯東的超現實主義加勒比海經驗－－－－－－ 52

● 譴責虛假的非洲節奏充滿「觀光客的輕薄」－－－－ 60

● 一連串變形過程帶觀者進入世界的原初狀態－－－－ 63

● 〈叢林〉形同第三世界藝術的革命詩篇－－－－－－－ 67

● 大自然不死而生命絕不會成靜止狀態－－－－－－ 70

● 真正促進他作品發展的還是非洲詩歌－－－－－－ 76

● 仿傚巴黎籌辦哈瓦那五月沙龍展－－－－－－－－ 81

● 晚年作品將生命中私語轉化爲高度美學符號－－－－ 90

● 超越族群階級，探人類本質，重建新美學疆界－－－ 104

林飛龍雕塑作品欣賞 －－－－－－－－－－－－－ 153

林飛龍年譜 －－－－－－－－－－－－－－－ 164

前　言

　　超現實主義著名畫家林飛龍，這個中文名字是藝評家謝里法在整理其生平資料時，爲了方便而代他取的。林飛龍的原名是 Wifredo Lam 音譯爲威福雷德・藍姆，他的父親是清末移居古巴的廣東人，Lam 就是廣東話的林。

　　林飛龍在少年時代就說過他是多種血統的混血兒，體中流著多種血緣，在文化藝術的吸收與意識上，也是多元性的。林飛龍在一九〇二年生於古巴，父親是廣東出生的中國人，林飛龍出生時，他已經八十四歲，母親爲非洲黑人與印第安人混血的古巴土著，他的父親在一九二六年因飛機失事而喪生，活了一百零八歲。

　　林飛龍從小對繪畫即有濃厚興趣，一九一八年進入哈瓦那美術學院，一九二三年畢業後遠渡西班牙馬德里研究繪畫。當西班牙內戰爆發後，他曾參加馬德里保衛戰爭。一九三八年移居巴黎，與畢卡索、安德烈・布魯東等名人交往，吸收立體派和超現實主義的思想與技法。畢卡索認爲他是一位極有希望的畫家，林飛龍對具有強烈造形力的黑人雕刻，產生一種出自內心的喜悅，而畢卡索對黑人雕刻的興趣，一向是非常濃厚的，所以他們兩人在作品中所表現的非洲原始情懷，有很多共同之處。例如畢卡索所作第一幅立體派代表作〈亞維儂的姑娘〉畫面，主觀地把對象變形的手法，也可以在林飛龍的作品中發現。

　　由於與超現實主義詩人布魯東的相識，林飛龍於一九三九年加入超現實主義運動。第二次世界大戰戰火危及巴黎，一九四〇年他與畢卡索同往法國南部避難，與布魯東會合，並爲他的詩集作插圖。不過，林飛龍的創作發展得最爲精彩而獨特的時期，還是在第二次世界大戰中，當他遠離歐洲，回到古巴的時期。

　　一九四一年林飛龍從巴黎到紐約，一九四二年回到古巴。那個時候他對西印度群島的巫毒教以及熱帶的原始林，發生了極濃厚的興趣。這些宗教及土俗趣味，很快地帶到他的畫面上。他把在歐洲所獲得的有關繪畫方面的知識，諸如立體派、超現實派等繪畫的風格與技巧等，用在表現這種土俗趣味上，在形式與內容方面都作了一種徹底的融合。從戰後直到現在，他一直就在追尋著這個作畫的路向，以一種幻想的筆調，表現西印度群島的風土與神話。

　　他的主要作品，如〈亞當與夏娃〉、〈叢林〉、〈達巴拉的阿巴拉契之舞，唯一的神〉、〈聚會〉等，都是以原始林作爲表現的主題，描繪原始林裡面生物與動物的生活百態，各種神祕的象徵物，原始的呪物，直接地在他的畫面上顯現。他所畫的原始林及果實，都成爲各種帶著武裝、敵意的象徵物。人物也都是植物的變身。他大部分是以黑色爲底描繪白色的象徵物，採取對稱的手法表現出來。欣賞他的畫，有如走進一個原始的拿著棍棒跳躍的時代，一個巫毒教的精靈舞蹈的奇異景象，在一個佈滿荊棘的原始叢林，可看到部落民族所崇拜的物象。這些物象，有的擬人化，有的擬神化，充滿了象徵意味。他將這些原始圖騰轉化爲充滿力量的繪畫符號，富有不可思議的魅力，帶著濃厚的風土色彩及神祕感。

　　林飛龍的一般作品都是大幅的，通常他所作的畫都是在一百號以上的巨幅作品。他喜愛青綠、灰黑、褐紅等色彩，顯出深沉幽暗氛圍。至於筆觸和結構上，他的畫著重於線條的發揮，以纖細而有力的線條勾勒物象，而不是注重表象。

　　從一九四二年開始，林飛龍每年都在皮耶畫廊舉行個展，他那種新鮮的畫風很受矚目，一九六四年他榮獲古根漢國際美展大獎。在多采多姿的現代畫壇上，一直保持他那種獨特的面目，表現西印度群島風土的原始趣味。

　　林飛龍獨具風格的繪畫，使他成爲第二次世界大戰後超現實派重要畫家，在現代美術史上占了重要一頁。

2004 年 6 月於藝術家雜誌社

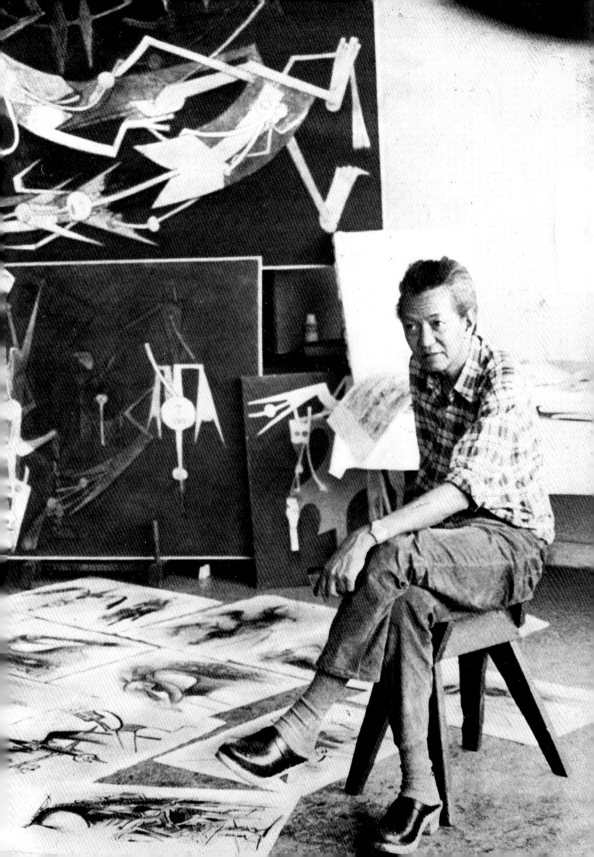

第三世界美學大師──
林飛龍的生涯與藝術

混合不同族裔傳承，創造獨一無二林飛龍世界

　　林飛龍（Wifredo Lam，1902～1982）的作品，是一種將藝術品與直覺原創性結合成卓越陳述的藝術。如果拋開了這些因素，將會無法瞭解他那獨特而和諧的創作世界，這也就是說，在他的藝術世界中，美學價值與哲學意涵是無法分開來的。他可以說是一位意象造形詩人，他為他所生長的世界創造圖像，他有時是經由直接的陳述，不過通常運用的是隱喻的手法。他透過一種近乎原始宇宙進化論的永恆表現，來呈現他的藝術世界。

　　林飛龍的藝術從不脫離時代而獨唱高調，他的作品反映了他所關心的成長世界。歷史上所有的年代，從沒有過像廿世紀前半葉那樣極端的經歷，有些人如此傲慢地企圖征服人類，還有些人則非常堅定地斷然拒絕此種企圖。某些具有文化教養的人們，有時會突然背棄了他們的自由信念，取而代之的並非超然的理想，卻是圍繞著一些聲嘶力竭的奇特人物，他們甘心受其污辱而與之同歸於盡。同時尚有另一批受到長期壓迫的人們，經過度的耗損，才找到再生的力量，這些人從異國的土地上重新尋回他們的原生泉流。

　　專橫的理性主義必須忍受最殘暴的攻擊，然而人類的心靈並未死亡，就像原始的文化不再被視為卑賤，人類學與人文科學也持續

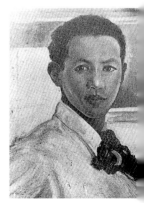

自畫像　約1916年
油彩、畫布　私人收藏

林飛龍攝於工作室
（前頁圖）

8

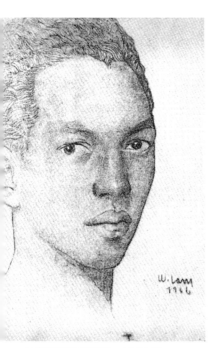

林飛龍早年自畫像　1926 年

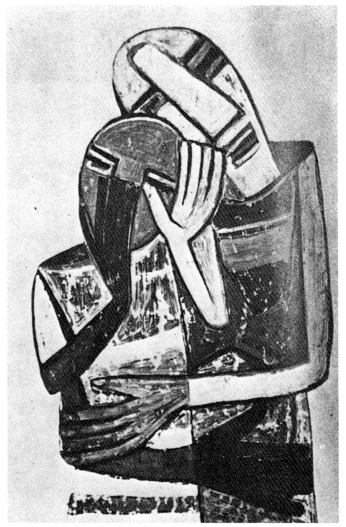

林飛龍早期作品

致力探討人類感性的轉化，夢與現實之間的遭遇與衝擊，產生了更
完美的現實形象，吸引了像林飛龍等畫家與詩人的關注。至於代表
著被壓迫的人們，其中有一種關心的是無產階級的立場，另一種則
是非理性的勝利，他們強烈反對理性主義的專斷。在觀察人類歷史
關鍵點時，我們需要更開闊的歷史視野，文化的解放曾一再受到殖
民者的影響，尤其在觀看林飛龍的藝術演變時，更須注意到此點。
　　殖民文化的生存須付出極大的代價，其結果可能會出現新的雜

種文化，至少也達到一種融合的處境，像墨西哥的土地上，即出現了一種結合西班牙與印第安族裔的原生有力的獨特文化。至於被殖民者的文物進入殖民者的住所而被當成是藝術品，已是理所當然之事，早在發生政治叛變行動之前，許多雕塑藝術品已實際解放了非洲。

談到現代藝術尤其是繪畫，我們不能無視於這種反對運動的推動與傳遞，學院藝術已過時，像印象派畫家是為調子而作畫，他們不再為主題而畫，當圖畫成為自發性表現造形、色彩與線條的語言時，它已具有自身存在的認知了。雖然畢卡索又重新表達了一些政治事件的主題繪畫，但那已不再只是純粹描繪探討死亡的靜物，他的作品既表現了個人情感，又傳達了普世原則，可說已是所有年代的見證紀錄。

林飛龍也曾是畢卡索的朋友，在討論他的生涯與作品時，如果沒有將之放在他所處的時代脈絡來談，將可能會犯下「內在透視」（Inner Perspective）的嚴重錯誤。林飛龍經歷了各種解放運動，有些他曾參與其間，有些也在他的作品中表露無遺。林飛龍也是他所處時代的靈魂人物，那是一個為正義而戰、為長期被壓迫的解放運動而戰的時代。因此，在討論林飛龍與他的作品時，我們不能不談潛意識的心靈革命，更不能脫離廿世紀的重大變遷，林飛龍在他個人世界的脈絡中，成功地以高貴的形象表現了他的繪畫藝術。

一般人總喜歡將林飛龍作品的特質與他混合的族裔根源連在一起解釋。其實對一個人的作品背景，諸如他的個人生活與影響他創作的重大事件，應持某種保留態度，因為所有的真實作品在變成獨自存在之前，必須先能跨越這些背景條件。如果觀者只限定在這些條件來解釋，必將忽略了「事件須轉化為實質，經驗須轉變為永恆符號」之事實。這也就是說，除非這些作品純屬插曲式，記憶必須先變成回憶，那是需要經過轉化與風格化的過程。事實並不能帶給藝術作品足夠的含意，而是作品賦予事實以意義，每一件偉大的作品都須先吸收同化了所有的事實，而最後再變成事實。

就此點而言，林飛龍的作品即是一明顯的例子，或許我們可以說他在出生時，即已承受了非洲裔、中國裔、印第安裔及西班牙裔

人物素描　1925 年

的傳承，但是如果只是以這些背景做為一般的參照，來判斷或詮釋他的創作，那就言過其實了。他之承受各種不同的祖先傳承，正如同一名雕塑家如何將一塊巨石轉變成一件雕塑作品的過程。在相同的條件之下，有些人什麼也未曾表現出來，還有些人只是以產生表面的或是刻板的形象就滿足了。不管藝術家是如何開始的，最終還是要看藝術家本人的造化了，而林飛龍即能以他所具有的多元傳承，經轉化而創造出他自己獨一無二的「林飛龍世界」。

非洲裔血統象徵堅毅、多產與生命力

坐落於加勒比海東邊的西印度群島，曾是西班牙、法國及英國的殖民地，其中古巴無疑是土地最肥沃的，她原本有自己的印第安土著，生性溫和而不知如何保護自己，在哥倫布登陸古巴的一個世

紀之後，印第安人在古巴已形同絕種，如今也只有在哈瓦那（Havana）博物館才能找到一些他們所使用過的器物文明見證。當西班牙人在古巴建立殖民地後，印弟安人爲躲避屠殺而逃到叢林中去，西班牙人找不到奴工爲他們種植甘蔗及做粗工，島上物產雖豐富卻缺少人工，因而西班牙皇家特許商人們自非洲進口黑奴。

據稱，經過三個世紀的黑奴販賣，爲數約達一千五百萬人，其中進口到古巴的黑奴約有一百多萬人，黑奴帶來了他們的信仰、習慣以及族裔的天分。他們每天自清晨四時起工作直到傍晚八時才收工。當夜幕低垂時，他們收起疲勞的身心，開始在農場跳起舞來，舞蹈可以讓他們的生活與祖先的靈魂相連接，爲他們帶來另一種神奇的力量。此正如他們的精神領袖史提班（Esteban）所說的，黑人永遠不會喪失希望：「非洲的上帝是最強壯的，因爲他們能飛；非洲人也是最堅強的民族，因爲當他們往生後，仍然能飛返非洲故土。」

一八九五至一九〇二年間，躲在叢林的史提班挺身而出，爲爭取古巴脫離西班牙殖民統治而戰，他聯合了農場主人的後裔及非洲黑奴，終於讓古巴自殖民主義的枷鎖解放出來。在十九世紀下半葉，許多新移民抵達古巴，有些是從歐洲來的，也有不少自中國，許多中國人在農場找到工作，不過大多數的中國人喜歡在城市工作，他們勤奮工作努力存錢，由於手藝不錯又善於經商，不久即在哈瓦那城中另闢成一個獨立的中國社區，也就是今天大家所稱的唐人街，那裡充滿了飯店、洗衣店、中藥店以及古董店。而林飛龍的父親林顏（Lam Yam）正是十九世紀抵達古巴的中國移民之一。

林顏是先從他家鄉廣東到舊金山，然後再去墨西哥，最後落腳古巴，並決定在沙瓜‧拉‧格蘭德（Sagua La Grande）小鎮當一名看店員，他讀過書並通曉好幾種中國方言，不久他變成了一名書記，爲他的鄉親朋友寫信，他雖然非常尊崇儒道先賢的精神，卻支持孫逸仙反清革命，並主張去除辮子的傳統象徵。林飛龍的母親是一名黑白混血兒，具有西班牙人、印第安人及黑奴三種族裔血流，可說是結合了古巴的原住民、殖民者及黑奴等歷史跨文化具體代表，尤其她的非洲裔血統，象徵著堅毅、多產與生命力。

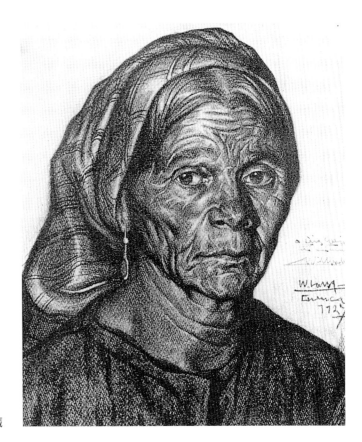

無題（西班牙農婦） 約1927年
鉛筆、紙　60×50cm　巴黎私人收藏

　　林飛龍生於一九○二年十二月八日，全名爲維夫瑞多・奧斯卡・林・卡斯提佑（Wifredo Oscar de La Concepción Lam y Castillo），他出生時，林顏已八十四歲，林飛龍在家中八名子女中排行老么。

　　古巴與西印度群島的現實對林飛龍而言，並不是一組僵化了的字母，出生在這樣得天獨厚的島嶼上，本是一件幸福無憂之事，不過當地人卻須承受一連串憂傷的歷史。年輕的林飛龍或許曾聽過沙瓜・拉・格蘭德鄉間皮鞭打在黑奴身上的風聲，見過殖民者靠岸的大帆船，或是帶腳鏈的黑奴做苦工的模樣。非洲歷史的確出現於他出生時，那並不是因爲他血管中流著黑人的血液，而是因爲在他早年的非洲記憶中，即已充滿著神奇傳說與神祕的故事。

　　林飛龍在他的記憶中，小時候常聽到一些大人們之間的奇怪談話以及先人的故事，好像他們的靈魂仍然在家中遊蕩。他母親就曾

告訴過他有關一位叫荷西‧卡斯提亞（Jose Castilla）的前人故事，卡斯提亞因有一半的西班牙人血統，而能得自由之身，他後來變成了一名小農，由於他被一名西班牙人騙走了部分土地，而告上法院，結果法官卻判對方勝訴，他極為不滿而將對方一拳擊斃，法官於是再判他接受砍去右手的處罰，卡斯提亞此後即消失在叢林中。這件殘忍不平的故事，激發了林飛龍幼年時期的想像力，他矢志要維護生命的尊嚴。

據林飛龍稱，在他童年所成長的家鄉沙瓜‧拉‧格蘭德小鎮住著三種黑人，一種是具有西班牙人血統而改信奉天主教者，不過他們對非洲祖先的儀式並不排斥；第二種人因經常與白人交往而已被白人同化；第三種黑人族群，則仍然保留著各種非洲的文化習慣，他們自成一群地居住在橋的另一端。林飛龍永遠難忘童年時躺在母親床上的記憶，每晚他都可以聽到一陣陣的鼓聲傳來。

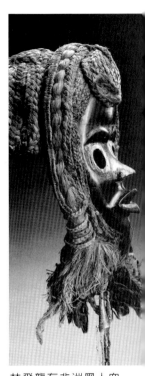

林飛龍有非洲黑人血緣，他喜愛收藏非洲原始雕刻。圖為非洲剛果面具 木雕 高36cm

未依教母期望成為巫師，自幼即具視覺幻想力

他對非洲儀式的瞭解以及影響他成長過程最深的，顯然還是來自他的教母曼托妮嘉‧威爾森（Mantonica Wilson），她是一位治療師兼女巫師，能醫治各種心理與身體的疾病，在鄉間極具名望。曼托妮嘉治病的方式是，無論何種病患，她都會先為病人將雷神招來，雷神祥哥（Shango）的神祕力量，來自一種雙邊斧頭的造形象徵，此象徵造形如今仍然流行於西印度群島及巴西的土著儀式中。接下來的是由巫師為病人進行清除病魔的過程，清除的過程主要是以一枚西班牙的銅幣，來摩擦病人的周身與患病的部位，所使用銅幣價值的高低，則依病人所患病的嚴重性而增減，從金幣到一分錢不一而足。當完成了清除病魔的過程後，曼托妮嘉會小心地將該銅幣以紙包裝好並交給病人，病人高興地頭也不回地離去。不過事後病人必須將該銅幣盡可能扔擲到一處不可知的地方，越遠越隱密越好，如果任何其他人不慎跨過該銅幣所在的地點，或不意撿回該銅幣，那人必將重患相同的疾病，即該病魔又上身找到了新的替死鬼。

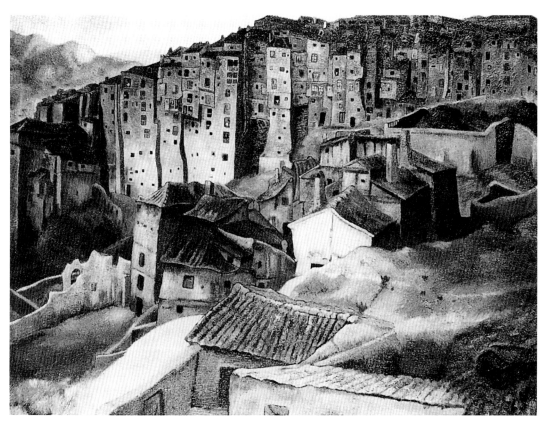

海濱風景畫　1927年　油彩畫布　94 × 118cm　私人收藏

　　林飛龍表示，他童年時曾對自己的幻想力感到害怕，他害怕月亮，月亮是黑暗的眼睛。他也曾迷戀過鏡子，並為看到鏡中的自己而感到不安，看鏡子對他而言，是一件很神奇的事，讓他感覺到另外一個世界的存在，如果他願意，他也可以進出另外一個世界。當他到了少年時代，更能進一步感受到屋中重疊的光影，交織成一些運動的造形，某日清晨，他發覺牆角天花板倒掛著兩片巨大的翅膀，那是一隻雙頭蝙蝠。從那天（1907）開始，他第一次體驗到自己的真實存在。

　　教母曼托妮嘉‧威爾森，也察覺到林飛龍具有幻想預感的天分，她準備選擇他做為她的接班人，並準備將所有她的治療裝備留給林飛龍，但是她的期待卻落空了，林飛龍並無意願成為一名巫師。他向教母表白稱，他並沒有足夠的才能去當一位巫師，因為自

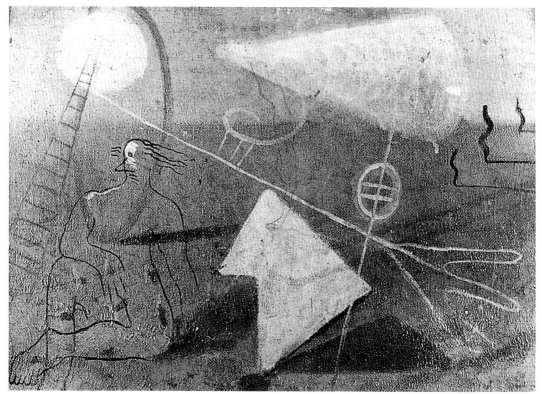

占卜　1931年　卡紙、油彩　尺寸不詳　馬德里私人收藏

己只有百分之五十的黑人血統。

　　顯然身爲一位畫家，他的作品與他非洲族裔傳統之間，仍然有某些不同的地方，他並不否定他的非洲文化傳承，他也絕不會忘記那些伴隨過他童年時期所聞所感知到的傳奇故事與幽靈幻影。非洲對他來說已化成兩個僞裝面具，一邊是斷了一隻手臂的祖先，另一邊則是一個能預測未來的女巫師，此二張面具不時出現在他沙瓜‧拉‧格蘭德家中的鏡子裡，林飛龍就是從這二元論的生活面具中，轉化創造出普世的世紀傑出作品來。

　　林飛龍童年時期的圖畫，尙難想像到他後來的繪畫世界發展，不過，我們必須承認，他兒童時期的速寫已顯示他在視覺上的天分，他運用鉛筆的能力已相當熟練。就以他一九一四年爲他父親林顏所畫的畫像爲例，他已能非常自信地掌握線條，雖然是簡單的造

馬諦斯
聖米榭河畔的畫室
1916年　油彩畫布
146×121cm
華盛頓菲力普收藏

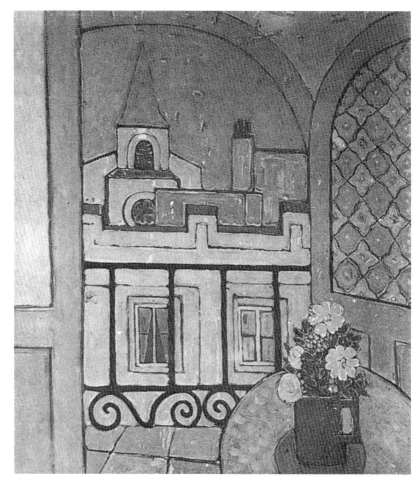

窗戶　1936年　油畫

形卻能表現出人物的基本特徵，鬍鬚的動感、不服貼的頭髮以及深沉的眼神，都描繪得恰到好處，對一名才十二歲的男孩而言，此種表現實屬難能可貴了。

　　一九一五年，他另一幅素描〈海邊〉的描繪手法則全然不同，觀者可以察覺到，他是以非常謹慎的寫實手法來表現風景，山、海與海邊均同樣地受到重視，線條變得輕淡而具暗示性。簡單的線條與直截了當的造形，予人一種神祕的感覺，或許他在畫此作品時，曾受到中國繪畫的影響。儘管林飛龍自稱，沒有足夠的天分去實踐非洲傳承的神奇魔法，而傷了曼托妮嘉的心，不過，至少他也有繪

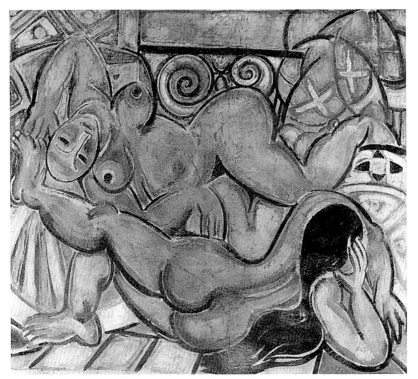

兩個裸體　1937年　水彩紙裱貼於畫布

畫與素描的天分。

在林飛龍六歲時，即有預言家告訴他父母，他將會遠離他鄉發展，他的雙親為了兼顧理想與現實，決定送他去哈瓦那上學，一方面研究法律，一方面學習繪畫藝術。他依依不捨地離開了從小成長的故鄉沙瓜・拉・格蘭德。

雖不滿學院藝術教學，仍持續打下堅實基礎

在初抵哈瓦那時，林飛龍感覺非常寂寞，他對研讀法律絲毫不感興趣，他繼續在聖・亞里罕德羅（San Alejandro）美術學院學習，不過他已發現藝術學校的學習令人感到厭倦，臨摹石膏像、炭筆畫以及上解剖學，均讓人覺得恐怖，如果要他畫這些傳統學院的主題，他寧可選擇去街上描繪真人實景。他發覺植物園更能吸引人，

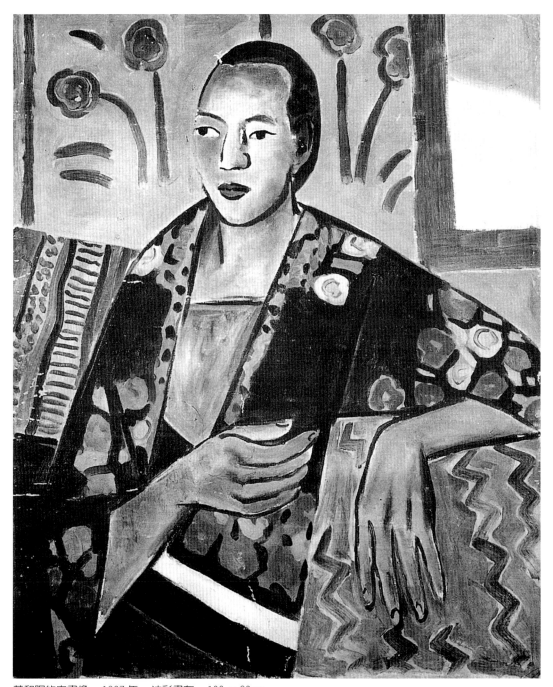

著和服的自畫像　1937 年　油彩畫布　100 × 80cm

他在那裡可以觀察所有的熱帶植物，中午有濃密的光影，強烈的陽光照在茂盛的花草上，他喜歡描繪這些巨大樹葉、豔麗的花朵及令人垂涎的水果，真是各色爭豔而造形千奇百怪。這些似乎均一一出現在他後來的作品中，成為他藝術表現的辭彙。

不過林飛龍仍然認為此種學院派訓練是需要的，他無論如何也要忍耐挨過這個學習階段，因為他決定要成為一位畫家，他熱心探討繪畫的問題，不願放棄任何學習的機會。他的努力並沒有白費，一九二三年他的作品被選入參加「哈瓦那畫家與雕塑家協會」所舉辦的美術展，同年秋天他的作品還被送到他的家鄉沙瓜·拉·格蘭德的文化廳展出，能在自己的出生地讓鄉親看到自己的展品，是他再驕傲不過的事，這也為他的藝術生涯成功地踏出了第一步。

在沙瓜·拉·格蘭德的古巴共產黨地方黨部的辦公室，仍然保留著林飛龍的早期四幅畫作，其中二幅為人物肖像畫，一為少女習作，另一為正在畫畫的少婦，第三幅是一群裸女的群像，第四幅則是半人半羊的山林農牧之神。這些作品在光影處理的技巧上均中規中矩，如果林飛龍想要繼續此種風格，他是可以成為一位生活舒適的資產階級畫家，那必然也會有不少顧客上門請他畫肖像，顯然他當時已是一名前途看好的年輕藝術家。結果，他卻決定前往西班牙進修。

林飛龍出生於古巴獨立的非常年代，古巴雖然已脫離西班牙的殖民統治，但古巴仍然說西班牙語，用的是西班牙的郵票，並與母國仍然維持著密切的關係。正像許多法國前殖民地的年輕知識分子對巴黎的嚮往一樣，林飛龍在西班牙讀書比較有利於學習，他可以藉此機會認識一些知名的藝術家，使他的畫藝能更上一層樓，因此他決定去馬德里取經，並親身體驗一下歐洲經驗。

一九二三年年底當林飛龍抵達歐洲時，他正好廿二歲，他可能尚不瞭解，他所傳承的膚色與精神，為他帶來了一些不可解說的謎霧。不過很詭異的是，他放逐流浪到西班牙，居然也能為他的族裔根源，取得了調和的作用。他現在需要的是一位伯樂發現者，而西方世界正好可以扮演這樣的角色。

第三世界的潛在表現力與傳統歐洲的藝術思想，是全然找不到

無題　1937 年
水粉彩、紙
138 × 81cm
馬德里私人收藏
（右頁圖）

20

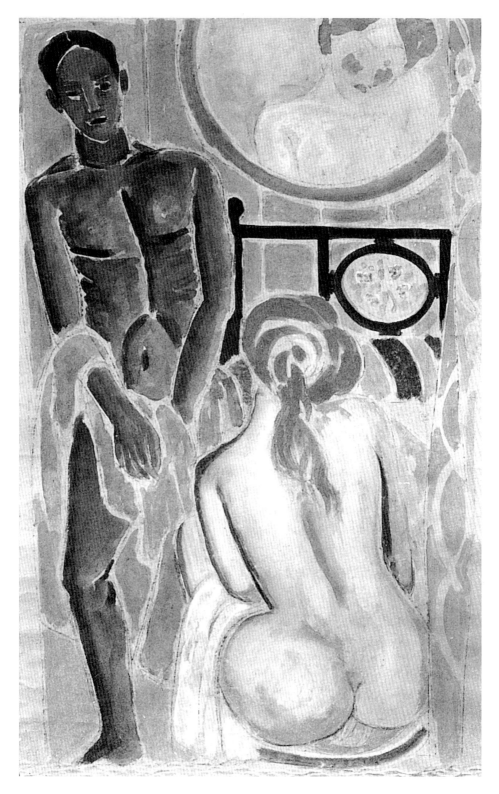

交集點的，年輕的藝術家們發覺，舊大陸的老師們從不會告訴他們歐洲文明意識的不安，而只是教導他們一些基於純粹造形創作的權威理論。其實歐洲自己已多年探討過保守主義與革新之間的衝突，不過所談論到的仍是有關權威的原則，這些原則使世界更穩定。除非我們將權力的概念予以廢除，否則這些權威原則是永遠不能踰越的。長久以來，歐洲總是要那些異民族接受再洗禮，以驅逐邪端妖魔，並同時將那些反動者一一併吞，以擴大歐洲自己的宗廟。直到現代時期，歐洲人才真正瞭解到歐洲其實是多麼狹小又脆弱，她與遼闊的新帝國相比，其地位是如此的不穩定，如今她才不得不承認，歐洲並不代表全世界，她也只是世界的一部分。

　　為了運用學院式古老風格表現，歐洲人必須跨越未開化的野蠻世界，雖然他們想要偷偷地改變他們，並併吞他們，不過歐洲仍然對他們表現出某種關注之情。就此點而言，林飛龍在馬德里的早期經驗，仍然具有某種程度的意涵，那些認為自己有資格給予他教導的老師們，發覺這名年輕藝術家本身就是一個難得的現成例證。然而林飛龍本人卻對他們的教導不甚滿意，不過兩個全然不同世界背景的人，並不會有太多的代溝衝突。

　　林飛龍最先是跟隨費南德‧阿法瑞‧德‧索托瑪亞（Fernandez Alvarez de Sotomayor）學畫，索托瑪亞也曾是薩爾瓦多‧達利的老師。他曾經擔任過普拉多（Prado）美術館的總監，對古老大師的作品甚有研究，他只認同傳統學院藝術。然而林飛龍卻依屬於非歐洲資源的另一傳承，對老師的教導無動於衷，師生的關係並不十分融洽，索托瑪亞認為林飛龍的畫作糟透了，而林飛龍則覺得老師的藝術觀念太過於保守。

　　林飛龍每天早上去上索托瑪亞的課，但是下午他通常會去亞蘭布拉走廊的自由學院（Academia Libre）學習，他一半出於興趣，一半出於反抗的心理。自由學院那裡集聚了不少反體制的畫家，此刻他才發現到一些與學院相反的東西，他覺得繪畫的技巧固然對藝術有幫助，但是藝術並不只是技巧而已。

　　就另外一方面言，普拉多也的確是一所很好的學校，學生可以根據自己的自由與選擇來學習，古老大師本身即是一種藝術課程，

無題　1937年
水粉彩、紙
130 × 84cm　私人收藏
（右頁圖）

學習來自藝術作品本身。雖然學習需要一段持續的時間，課程安排卻也相當積極主動，而老師們總是以這些大師的作品做為評判學生學習的依據標準。林飛龍在古巴從未見過這些傑作，他帶著極大的渴望來到普拉多，不過據畫家本人表示，他的渴望並未獲得滿足。

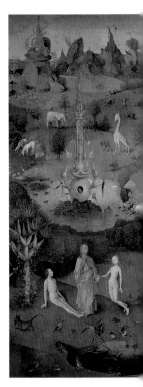

第一位真切批判歐洲文化的第三世界藝術家

林飛龍非常仰慕大師的作品，尤其是維拉斯蓋茲（Velázquez）及哥雅（Goya），他從他們的作品中看到色彩的光輝，不過無論在如何偉大的名作之前，他均感受到一種虛無的感覺，這些作品並沒有回答他的問題，只是在自言自語，沒有直接與他對話，最多只是告訴他大師們是畫家。

林飛龍稱，他是在被指示的情況下去觀賞這些大師作品，這些普拉多美術館的肖像作品對他而言非常不自然：「當然，這些畫都畫得很漂亮，但是與我所要求期待的繪畫，有一段距離」；「普拉多美術館給我的印象，就如同我是一位被邀請參加豪華宴會的客人，那裡並沒有提供我想要吃的食物，我並非單獨被邀請的人，我必須吃下所有主人為我選擇好的食物。」

年輕的林飛龍看普拉多美術館的角度與其他人不同，他血管中所流的血液正像一條鐵鏈，將他與一群成千上萬的同胞連結在一起，他們經數世紀所遭受的痛苦已滲透進入他們的血液中，畫廊光潔的地板並不能讓他忘記他們在皮鞭之下所受過的痛苦呻吟，他們的屍體被丟進大海，終獲解脫的畫面，仍然活生生地出現在他的腦海中，這些大師傑作可曾為此令人厭惡的不公平行為而發出怒吼過？畫面的光芒並不能消除他們長夜所受過的屈辱，這些美麗的作品又能為他提供任何辯解嗎？此刻年輕的林飛龍表面上若無其事，但卻不能忽略了埋藏於他心靈中的暴力集結與強烈的侵略張力，這也讓他有了另一發現：「侵略即是創作」。

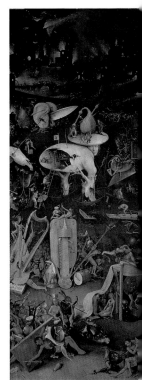

不過在普拉多美術館也有一些作品述說著博愛的語言，與他的步調頗為相合，像荷蘭與法蘭德斯（Flemish）畫家的作品，就較能吸引林飛龍的注意，那當然並非林布蘭特的色彩，吸引他的主要是

西班牙內戰　1937年　水粉彩、紙　211×236cm　私人收藏

波希
悅樂之園（三連祭壇畫
之左右兩翼）　1500年
油彩、木板
左右各220×97cm
馬德里普拉多美術館藏
（左頁圖）

波希（Bosch）與彼得・布魯格爾（Pieter Brueghel）的作品，吸引
他的理由顯然是：第一，兩位畫家均譴責歷史的恐怖事件，尤其是
布魯格爾描述過法蘭德斯在西班牙鐵蹄侵略下所受的痛苦，一如古
巴人民，波希的繪畫極具幻想與戲劇化，也是在譴責人類的殘忍行
為。

　　林飛龍還在二位畫家作品中，找到回憶他的童年之路，比如畫
中一個孩童在他家中的鏡子裡見到兩個面孔，並從陰影中幻想創造
出一隻雙頭蝙蝠，這些畫面重新出現在兩位大師的創作中，他們的

幻想氣質對林飛龍來說，並不陌生。布魯格爾與波希常常藉助中世紀的主題，而沙瓜‧拉‧格蘭德的神奇日子也有點類似中世紀。當年輕的林飛龍在大師的作品中，沉思那些多形狀的人物造形、混雜物及令人難以想像的生物時，他或許還不知道他也有創造出結合夢境與現實的能力，那是一種無法壓抑的潛意識表現，說不定他已在他心靈中感覺到這種世界的躍躍欲動。

　　歐洲對他來說，呈現出兩個面目：一是如同林飛龍所稱「君主大人」（Seigneurs），他們是物質力量的主人，爲征服、掠奪、開發、殖民等需要而持有武器的擁有者；另一是歐洲的貧乏精神意識顯示，就此點言，大部分的歐洲，可以說是她們自己歐洲的殖民地，她的奴隸本質上與在古巴的黑奴沒有什麼不同，經過多少世紀以來，歐洲即是奴役人類的巨大社區，有一些歐洲人終生爲反對此制度而戰，這些障礙必須清除，讓每一個人重回他們自由自在的人生旅途。在推論出任何政治結論之前，林飛龍已在公分母之中找到了他自己的選擇。

　　林飛龍在造訪了馬德里的考古博物館之後，更是堅定了此種信念，他在觀賞這些文物時總是感到有回家的感覺，對他而言，這些史前時期的考古藝術：一片打火石的雕刻或一塊未經紋飾過的神聖石塊，特別是雕刻圖畫，無論那是來自大自然或是它的主人，均無疑可以證明「藝術創作在確定人類的尊嚴」，儘管其時期與種族有所不同，這些創作均基於永恆的造形與精神，實令林飛龍感動不已。在他的眼中，西方文明的最大錯誤即在於，依照誇張而獨斷的品質概念，來區分所謂成熟文明與原始藝術，不過有趣的是，他也在葛利哥（El Greco）的畫作中找到了一些考古的雕像造形。

　　林飛龍在西班牙所要尋找與探究的，正如知名藝評家亞倫‧喬夫羅（Alain Jouffroy）所稱：「所有信息的載負物，均已經由數世紀的壓迫而釋放出來，林飛龍可以感知到，這些愈是吸引他注意的不解之物，正是西方暴政的歷史證物，他覺得自己已被分割成三個部分：他是世界文化的一部分，考古博物館文化的一部分，以及普拉多美術館中所呈現虛無文化的一部分。這可以說是堪稱爲自西班牙殖民權力崩解後，首次有藝術家從西班牙前殖民地的廢墟中站立

葛利哥
告知受胎
1597～1600 年
油彩、畫布
315 × 174cm
馬德里普拉多美術館藏

26

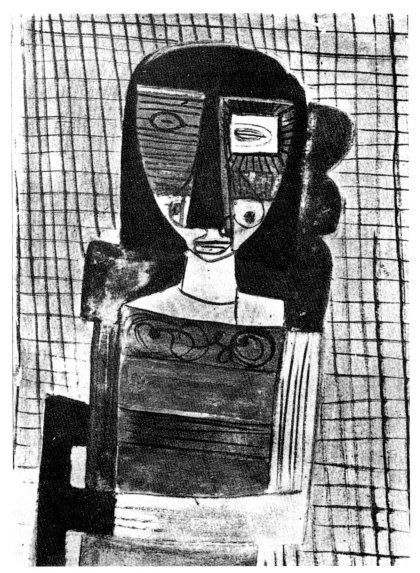

林飛龍作品　1938 年

起來，真切地去瞭解與批判西方的征服者，其中包括西方的畫家、詩人以及哲學家。」「林飛龍無疑也是第一批來自第三世界的藝術家，他能出自內心地瞭解到西方最偉大畫家創作與所有原始社區藝術創作之間的潛在關係，他在一開一闔的傾刻之間，詭異地又重新將數世紀被征服者與奴隸制度所破壞的關係連結起來，他不需要任

何學習即體驗到此種關係的存在。他的思維是由神奇的背景文化所構成，此文化背景可說是結合了現在與古老的所有人類共同文化的匯集之地。

見證並參與西班牙內戰，人生體驗豐富

我們還可以進一步提一下林飛龍在西班牙停留期間，生活中所遇到的某些事件，其中有一些對他後來的藝術與思想產生了相當大的影響。

林飛龍也承認他在西班牙生活有賓至如歸的感覺，大家都非常喜歡這位「小古巴人」，或許是因爲他的膚色令人著迷。我們從他一九二四年所作的迷人鉛筆自畫像即可證明此言不虛，那是他抵歐洲第二年所畫，我們仍然看得出他的線條深具學院訓練的底子。在馬德里的街頭上，他那修長而纖瘦的身材，必然會讓人聯想到加勒比海島國的熱帶棕櫚樹，以他的熱帶背景，他熱心地談論藝術，予人的印象格外奇特。他曾如此幽默地表示：「我已將所有的文藝復興塞進我的肚子裡。」他到處被人邀請作客，不久就結交了許多新朋友，其中有年輕的藝術家、作家如知名的亞里賀‧卡本提爾（Alejo Carpentier）、教師以及僧侶等。

林飛龍有時也離開馬德里前往其他省分訪問，在鄉下他瞭解到，西班牙的農夫生活比古巴的農業勞工好不到哪裡去，他深深感覺到自己好像又回到殖民地時期一般，他認爲他的立場是站在農夫這一邊的。

一九二七年，林飛龍在西班牙最貧窮的地區艾克斯特瑞馬杜拉（Extrcmadura），遇見了一名年輕女人，她的名字叫艾娃‧普麗絲（Eva Piriz），他決定娶她爲妻。不過卻在舉行婚禮時發生了一件令他感到不悅的事情，依當地習俗他們必須在教堂舉行婚禮，林飛龍不願意受到任何種類的規範限制，雖然他曾在天主教地區成長，不過他已不再信奉任何宗教，而變成一個無神論者（Agnostic），他甚驕傲地引用大導演路易斯‧布紐爾（Luis Buñuel）的名言稱：「感謝上帝，我是一名無神論者。」

靜物　1938年
水粉彩、紙　尺寸不詳
紐約私人收藏
（右頁圖）

28

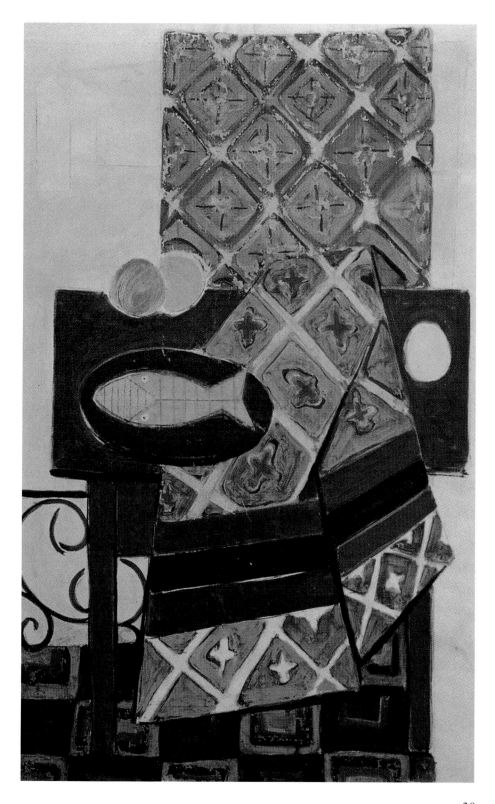

林飛龍與艾娃‧普麗絲於一九二九年結婚，次年生了一個兒子，取名為維夫瑞多（Wifredo）。但不幸的事件突然降臨在他們身上，一九三一年，母子不幸因患肺結核病而相繼離世，此種疾病總是與貧窮脫不了關係，當時林飛龍曾痛不欲生，幾乎失去了求生的意志。

　　從一九二五到二七年間，林飛龍曾畫過三幅風格極為不同的作品，那是三幅農夫的畫像，第一幅是一名臉面幾乎被曬傷的男人，有力的線條表現出一種具有侵略性的意志力；第二幅是一名少婦，她的身上披著一件圍巾，以一種嚴肅不安的神態，正注視著畫家；第三幅描繪的是一名表情悲傷的老婦人，她的眼神透露出她無限的憂心、疲勞與艱困的生活。這三幅作品均是以古典寫實的手法描繪的，顯示了畫家對社會現實的人性關懷，令人回想到梵谷早期的素描作品。

　　他一九二六年所畫的〈客棧風景〉又是另一種迥異的風格，此作被阿根廷的收藏家所典藏。那是描繪一處荒蕪村落的風景，圖中只有二個人出現，一名在天井之前，另一個男人則坐在馬車上，正引誘驢子吃力地載著沉重的馬車上路。圖中的前景幾乎空白，而上半部的背景則是堆滿了房屋，林飛龍結合了分析與綜合的手法，用光影的分割將這些房屋處理成平坦而客觀的幾何圖形，畢卡索與勃拉克也曾在一九○九年以相同的手法來畫風景，顯然林飛龍嘗試在這些建築構圖中進行韻律的實驗。

　　此作品的特質，更是充分表現在一九三六年的〈窗戶〉中，其圖見17頁中的幾何形狀具有平面圖形的效果，其間的曲形與直線條是依據隨性的圖式完成的。圖畫中的不同元素已簡約成線性的筆觸，並由畫家特別予以強調，左邊窗戶的垂直線、陽台的地平線，以及瓷磚的斜線，予畫面三度空間的感覺。這些均非經由傳統的透視原則處理，而是借助於象徵性的圖式完成的。此圖畫有點類似亨利‧馬諦斯的某些作品，顯示了林飛龍正試圖讓自己從他的傳統學院訓練中釋放出來，哈瓦那的美術學院以及索托瑪亞老師的教導已是過去的歷史，像〈窗戶〉之類的新作品，似乎投注了許多的精神在美學問題的探討上。

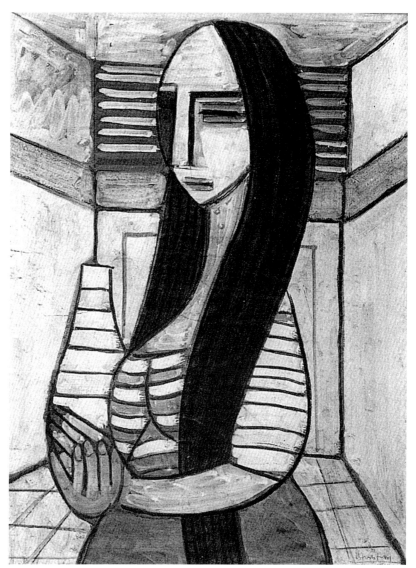

曼恰女子　1938年　水粉彩、紙　105×75cm　巴黎私人收藏

　　一九三二年當他在里昂藝術中心舉行畫展時，他宣稱支持西班牙共和黨。林飛龍的血管流的是數世紀黑奴的血液，他是絕不會容忍貧窮，沒有自由與生命，人生對他來說似乎已毫無意義。當他聽到西班牙內戰爆發的消息時，他正在普拉多美術館工作，他的朋友都是支持共和政府的，於是他也立刻參與其中，並在宣傳部工作。

當馬德里被包圍時，他還積極地參加防衛的戰線，此刻他什麼也不是了，而是一名捍衛民主的戰士。

此外，他也花了數年的時間，閱讀了一些革命思想家的理論著作，他不想像黑奴一般只是基於本能地逃亡，他閱讀這些哲學家的著作，是希望能全然瞭解其中的意義。他原來的不同文化背景如今已獲致統一，並發展出一套唯物史觀的看法。經過西班牙的內戰悲劇，他預測到另一個更大災難的來臨，或許正如他所說的，危險的緊要關頭正是歐洲未來思想的出處。

林飛龍可以說已見證了西班牙共和黨集團的失敗，一九三七年他住進卡德‧德‧門布（Caldes de Montbui）醫院養病，原以為他染上了肝病，結果只是腸炎。在住院期間，他曾為劇院畫了一組舞台道具，有一位叫馬努‧胡格（Manuel Hugué）的病人看見了此作品，非常推崇他的天分，這個病人即是後來綽號叫馬諾羅（Manolo）的知名雕塑家，他是畢卡索的知交。林飛龍告訴他想要去巴黎的渴望，於是馬諾羅為他寫了一封信，介紹他與畢卡索認識。林飛龍在西班牙住了十四年，已有了豐富的人生體驗，在他啓程前往巴黎時，已年滿卅五歲了。

在巴黎獲畢卡索賞識，兩人亦師亦友

其實當林飛龍離開古巴時，原來是想要到巴黎定居的，馬德里也只是他的中間站，如今居然會在馬德里住了這麼久的時間，主要還是因為他當時只懂西班牙語而不諳法語。此外，他在西班牙戀愛結婚，之後又遇上內戰。現在他已完成了第一階段的意圖，有可能遇上畢卡索，必然也增強了他前往巴黎的意願。

一九三六年，畢卡索曾前來西班牙，在畢爾包、巴塞隆納及馬德里等大城舉行巡迴展，林飛龍非常高興能在馬德里觀賞到畢卡索的作品，他之推崇畢卡索尚有另一原因，畢卡索也是支持西班牙共和黨的。林飛龍認為，第一次看畢卡索的作品，或許觀者還看不出所以然，但是當第二次再觀賞時，即會被他的造形生命力所震驚，他的作品總會向觀者傳達一種質疑。林飛龍站在畢卡索的作品面

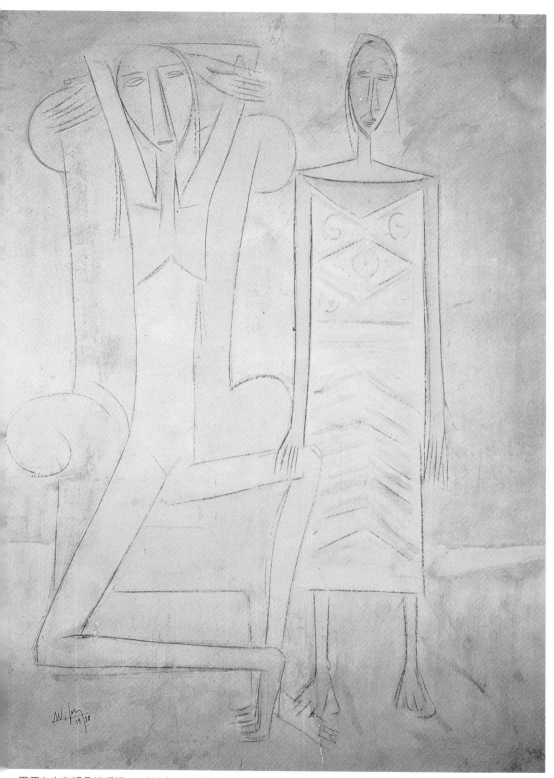

兩個女人在綠色扶手椅　1938年　蛋彩、紙　194×146cm　巴黎私人收藏

前，終於瞭解到，一幅圖畫就是要向觀者提出一項陳述。至於林飛龍自己的繪畫，除了他特有的心靈背景之外，也是一項向全人類提出的民主訴求。

在林飛龍抵達巴黎不久，他即觀賞了一項十九世紀法國繪畫展，其中有馬奈、莫內、雷諾瓦、塞尚的作品，主要是印象派。林飛龍對這些作品尚感興趣，只是並無太多的親切感，他僅對卡密爾‧畢沙羅的作品較爲認同。正當他觀賞作品時，突然見到一名矮壯的男人，出現於展場，此男人目光銳利，氣勢非凡，原來他就是畢卡索。

林飛龍第一次遇見畢卡索時，並未自我介紹，他寧願等待一個正式的會面安排，後來他終於在畢卡索的工作室與之相見。畢卡索第一眼就喜歡上林飛龍，他表示即使沒有馬諾羅的介紹信，他也絕對願意交林飛龍這樣的朋友。晚餐時林飛龍還見到畢卡索的夫人朵拉‧瑪爾（Dora Maar），當畢卡索發現林飛龍的食量驚人，還開玩笑地對瑪爾說：「瞧這男孩，如果妳給他一張桌椅，他顯然都能吃下去。」

他們之間的友情就這樣開始滋長，有一天畢卡索還對林飛龍說：「我想你的血管中必然也有我的一部分血液，你可能是我的一個遠親堂弟，也說不定。」畢卡索熱情地把他的這位「堂弟」介紹給所有的朋友，林飛龍因而認識了費爾南‧勒澤、亨利‧馬諦斯、喬治‧勃拉克、喬安‧米羅等畫家，還有保羅‧艾呂亞、特里斯坦‧查拉等人，以及一些知名的藝評家，其中有曾經風雲一時的策畫人、重要藝術運動的推動人，他們都經歷過世紀初以來的各種重要藝術運動，諸如野獸派、立體派、抽象派、達達主義……。

當然其中也包括正統的超現實主義，畢卡索介紹林飛龍與安德烈‧布魯東（André Breton）及班傑明‧培瑞特（Benjamin Peret）認識，不久林飛龍即與此二作家交往密切，林飛龍就這樣進入了法國前衛藝術思想的圈圈，他們代表著法國的當代精神，均有能力推動轉化時代的感性。

林飛龍最要感謝畢卡索的事，顯然還是經由他認識了當代藝術的大收藏家兼藝術經紀人皮爾‧羅布（Pierre Loeb），羅布非常欣

畢卡索　女子頭像（畢卡索夫人朵拉‧瑪爾）
1939年3月28日
油彩、木板
59.8×45.1cm
紐約古根漢美術館藏

母親與孩子II　1939年　水粉彩、紙　104.1×74.3cm　紐約現代美術館藏

賞林飛龍的作品，不久即與之簽約，並在他的畫廊爲林飛龍舉行了巴黎首次個展，展期定在一九三九年六月卅日至七月十四日。

畫展開幕那天，畢卡索、夏卡爾、勒‧柯比意（Le Corbusier）等均出現展場道賀，畢卡索還對林飛龍說：「從我遇到你的那一刻，我就知道我已發現了一位偉大的畫家。」畢卡索是不沾酒精的，不過當晚的慶功宴上，他卻將香檳一喝而盡，令他的同伴大爲驚奇。他們在蒙巴納斯區的一個小酒店中，看見一名黑女人正隨著大鼓的咚咚之聲跳舞，畢卡索認爲這才叫眞正的音樂，顯然這也讓林飛龍回憶起童年時的沙瓜‧拉‧格蘭德家鄉夜晚常聽到的鼓聲。

林飛龍在巴黎初期的繪畫有其一貫性，讓人覺得他似乎在進行一系列或一個階段的發展。除了〈白桌子〉與〈帶魚的桌子〉等例外情形之外，此時期的畫作均以人物填滿了整個畫面，僅留狹窄的邊緣地帶，繪畫的材料有油彩及蛋彩，但主要還是膠彩。

此批作品沒有美化的細節修飾，也沒有暗示逸事或背景的描述，有些藝評家認爲作品沒有明顯的主題，或者較明確地說，其主題已被賦予了永恆的意義即「母性」。細節的簡化發展到了極致，就連乳頭及乳暈均未描畫，除了一九四〇年〈長髮裸女〉外，女體的胸部僅以三角形來表示，至於傳統的光彩也已簡約化或完全省略掉。這些人物顯示出畫家企圖將圖畫平面化或圖式化，像一九三九年的〈人物〉明顯透露畫家借助基本的圖式來組成內在的結構，圖式中平塗了一些不同的色彩，畫家在創作過程中，所專心致力的就是將圖畫轉化爲均質的美學現實，此點相當近似立體派的意圖。

素描在此時期的作品中扮演著非常重要的角色，無論是寬筆觸或強調的筆觸，均具有界定不同邊界的功能，此外它尚有其他的功效，像他一九三九年的〈橫臥著的裸女〉中，人物下方的厚重筆觸與其上方的輕淡筆觸，表現了橫躺的人物不同的體積與重量，此種以不同分量筆觸傳達體積的手法，也曾由馬奈在他的〈奧林匹亞〉中運用過。筆觸不只在界定造形，它本身也變成一種價值，有時尚可扮演一種空間的符號。總之，在林飛龍的作品中，筆觸即刻呈現出建築的韻律感，有效傳達了迷人、戲劇化、曲線、靜態的各種表現功能。

人物　1939年　水粉彩、紙
130×84cm　私人收藏

林飛龍的母性人物與畢卡索的黑色時期

　　有一些藝評家在進一步談到古代或原始圖像學時，林飛龍的這
些人物畫被他們描述爲一種近乎僧侶式的，他們認爲這些人物無任
何表情，傳達的是一種寧靜肅穆之美。其實除了這些表現母性的作
品之外，林飛龍也在〈父與子〉中表現了他在西班牙所體驗到的痛

畫像　1940 年　油彩、強化紙
89 × 56cm　私人收藏

　　苦與損傷，在〈父與子〉的膠彩畫中，父親帶著痛苦的面具，將兒
子擁入懷中，保護他以免受到危險。至於另一幅〈災難〉就更恐怖
了，一個被割掉的頭顱躺在桌上，還伸出舌頭，其前方有兩個女
人，一個正驚嚇地站立著，另一名女人右手擱在頸上，左手則蒙著
她的雙眼。

　　林飛龍現在雖然已安全地生活在法國，他不可能忘掉西班牙共
和軍的屍體，此悲劇持續出現在他的腦海中。一九三七年他的朋友
畢卡索就畫了〈格爾尼卡〉，表達了內戰期間西班牙人所經歷不堪
忍受的痛苦、轉變與希望，一九三八年林飛龍也畫了一幅〈西班牙
的災難〉，圖中有二個極度悲傷的女人，此幅作品雖小但表現有力
一如畢卡索的作品。兩名女人似乎因相同的悲慘遭遇而聚集在一

構圖（三顆橘子）　1940 年　蛋彩、畫紙裱貼於畫布　189 × 149cm　巴黎私人收藏

有著尖釘盔甲手臂的人物　　1940 年
鉛筆、墨、紙　　14 × 20.3cm　　私人收藏

　　起，一如見證人一般，右邊的女人害怕地隱藏了她的面孔，而她左
手伸開了的指頭，似乎在祈求某種超自然的力量，她同伴那傾斜的
面孔充滿著極度悲傷的表情。兩具人體有力的結合，形同一具雕塑
體，它已將象徵與現實融爲一體，由於林飛龍的簡約手法與有力自
信的表現，使圖中的兩個人物形同古典悲劇中的二重唱角色。

　　在林飛龍此時期的作品中，有呈現不朽歷史意義的，有探索造
形本質的，這些均顯示他決心面對他的藝術問題。我們已知道他如
何開始，現在可以檢查一下他演化到何種程度，雖然眞正的林飛龍
尚未在作品中呈現出來，但我們不能低估這些作品的重要性，事實
上，有一部分作品已經宣示了眞正林飛龍即將出現的跡象，整體而
言，這些作品是他階段性發展的一個部分，仍然值得我們注意。一

天使般的女人　1940 年　鉛筆、墨、紙
14 × 20.3cm　私人收藏

九三九年自十一月十三日至十二月二日，他的部分膠彩畫與畢卡索
的素描作品，一起被展示在紐約的佩斯（Perls）畫廊。

　　林飛龍在巴黎時期的繪畫受到畢卡索的影響是很明顯的，這種
影響是很難避免的，我們不要忘了林飛龍一九三六年在馬德里首次
看到畢卡索展品所顯露的崇拜高興之情，而他們之間日益增加的友
情也豐富了他們的藝術接觸面。有藝評家曾比較過他們的創作手
法，稱林飛龍一九三八年的〈自畫像〉所呈現的面孔，類似畢卡索
一九○七年在〈亞維儂姑娘〉中的表現手法，畢卡索的〈帶毛巾的
裸女〉，其人物的造形使用二條曲線，也在林飛龍的〈喚醒〉與〈斜

臥的裸女〉中出現了相同的技法。

　　不過林飛龍對此種影響有其不同的看法：「每一個人都可以感覺到此種影響，因為畢卡索實在是我們這個時代的大師，甚至於連畢卡索本人也受到畢卡索之影響，不過當我在西班牙第一次畫公牛時，我尚未看過他的公牛，當時我使用的是綜合的風格，試圖簡化我的造形，我們的美學詮釋可以說是在同一時間發生的。我已經對西班牙的特質有所瞭解，因為我曾在那裡生活過，也經歷了那裡的痛苦遭遇，或許我們可稱其為一種『精神的延伸』，較『影響』更為恰當。那並沒有模仿的問題，而是畢卡索的精神極易在我的作品中展現，我對他的精神一點也不會感到陌生」，「或許換句話來說，我在創作過程中所表現的自信心，正是他所認可的。」

　　林飛龍表示，畢卡索的繪畫之所以吸引他神往的，主要還是因為他在畢卡索的畫中，發現到非洲藝術精神的呈現，當他幼年時即在教母曼托妮嘉‧威爾森的房中看過非洲的人物造形，而畢卡索的作品似乎能給他一種非洲精神持續的感覺。這是一項非常重要的表白，無論就兩人的作品或是人性的層面上，均顯示這兩位藝術家相互聯繫的共同特質。從一九〇七年畢卡索認識非洲雕塑以來，促使他的作品逐漸演化出一段「黑色時期」，當林飛龍抵達巴黎時，黑人藝術在巴黎受到注目已有一段時間了，黑人藝術有其熱愛者，有其經紀人，也有其詮釋的專業人士，專題展覽與專題書的出版已為大眾所熟知，而林飛龍到了巴黎才真正瞭解到此種情形。

　　印象派是基於對光線的實際分析，將適合的色彩分割轉化成個人的筆觸來描繪，在其發展的高峰正統時期，它是不講求體積容量的，此種主張在其成員中也引起了一些反彈，其中又以秀拉、高更與塞尚為代表人物，他們要從印象派中解放出來，首要之務就是進行分析並以容量及結構重新安排畫面，像野獸派即打破了分割色彩的規則。

　　非洲雕塑的發現，在尋找美學新趨向的當頭，來得正是時候，它並非創造新趨向，而是增強了新趨向，加入了新趨向，並為新趨向提供了範例，那是一種遇合，一種有意義的交流。非洲文物自有其獨立原生的美學完整性，它具有自我參照性，與其他文化脈絡無

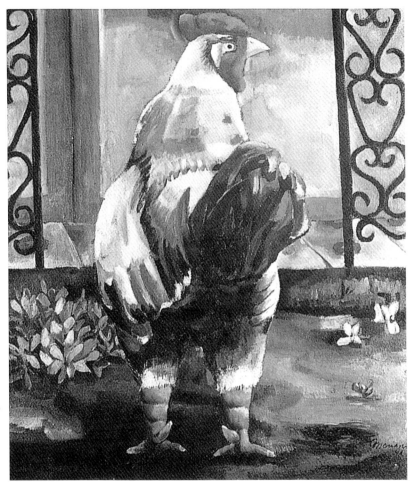

馬里安若‧羅德瑞格茲,
公雞 1941 年
油彩畫布
74.3×63.8cm
紐約現代美術館藏

關,其意涵牽涉到人種學的專業研究,非洲的雕塑家能創造出赤裸
裸又結實的結構體,其基本的特色,就是在表垷節奏與容量,它的
不朽性與重量感的強調,有違印象派的主張,它那經過熟思的簡
化,實含有綜合形象的感性。

　　獨立於現實之外,才有可能進行藝術的想像,以自有的規則來
看待現實,加入新的美學範疇,而不再依照外在的世界來衡量。當
時有一些法國藝術家在非洲藝術的造形中找到了他們所想要的,其
實,塞尚在描繪聖維托利亞山所安排的圖式,正如同非洲的面具一
般。

物對歐洲藝術的影響，非洲族裔的精神表現，有一部分即與林飛龍的傳承有關聯性，雖然畢卡索的黑色時期已經過了一段時間，而林飛龍至少仍可以他自己的方式來體會他的經驗。當觀者觀賞林飛龍一九三八年所畫的任何一件有關母性的人物作品，均會自然地聯想到象牙海岸雕塑家所表現的部落母親形象。一九三九年的〈人物〉中，他以粗獷的幾何元素表現頭像及半身像，也近似非洲雕塑家及鐵匠的作品，而這些畫作中的臉孔則屬於部落面具風格。

圖見37頁

　　誠如米榭‧萊里斯（Michel Leiris）所言，林飛龍的作品並不是經過折衷過程的結果，而是代表二種潮流的匯合，一種正符合了他有意超越環境的意圖，另一種是他所具有的古老幻想。這些人物無論是多麼地非洲，都已不僅僅只是來自那個世界，他們類似最古老的神話或宗教意象，這些神話意象幾乎已長久被我們的集體意識所忘卻，如今又在我們的時代重新復活，這些由非信徒所創作的意象，雖不屬於宗教性，不過卻對某些原始儀式具有輔助功效。林飛龍的母性作品是亞卡德（Akkad）、蘇美（Sumer）及歐洲中世紀儀式的復活，而他的裸女作品是參考了賽克拉德（Cyclades）、古埃及、波里尼西亞及庫羅依（Kouroi）的儀式，不過林飛龍已融合所有人類永恆的原型圖像造形。

　　這些作品讓人們重新找到了非洲的造形創意，不過都是以另外一個世界的語言來詮釋這個世界，它表現的是看不見的非理性世界，即「超越現實的」世界。林飛龍可說早已與這個另外世界接觸過了。

超現實主義的隱喻動力學影響至深

　　一九三九年歐洲經歷了嚴酷的考驗，讓她持續遭受傷害而變得虛弱無力。歐洲一向以她所扮演文明的發源地角色而感驕傲，如今證實了她也是瘋狂、扭曲與死亡的源頭，她曾以她的建築師與工程師而自傲，現在卻由詩人保羅‧愛呂亞所稱的「廢墟的建造者」所掌控命運，她的土地遭到史無前例的侵犯者踐踏，她自己的力量不足以拯救自己，她需要尋求她從前所忽視的大國來支援她。

女神與樹葉　1942年　水粉彩、紙　105.4×85.1cm　紐約私人收藏

足以拯救自己，她需要尋求她從前所忽視的大國來支援她。

　　歐洲已不可能再向其他的國家要求主權，她甚至於連重建自己的城市都需要外援，亞洲與非洲驚奇地看著這些從前的征服者如今輪到自己被他人征服，在隆隆的鐘聲裡歐洲國家尋求自苦難中重獲自由。而殖民地國家也聽到了他自己獲救獨立的號角聲，無論需要經歷多大的犧牲與奮鬥，此種運動趨勢是無法改變的，獨立的理想曾經只是希望，如今已變成眞實。本土文化長久以來即受到外來思想方式所遮蓋，如今已見曙光，而公開宣告他們的自主性，歐洲國

家重新獲得他們自己的自由，不管她們喜歡與否，她們也必須承認其他國家的獨立自主權。

　　林飛龍的作品，顯然無法脫離此歷史決定性時刻的經驗，也將分享此重大意涵。歐洲的災難並不令他全然意外，我們無法否定某些藝術家的預感能力，沒有人能知道未來會發生的事，不過有些人卻能接近永恆的現實，他們能正確地預測災難的來臨。林飛龍在西班牙內戰期間即已察覺到更廣大災難來臨的警訊，經由西班牙半島的地震，他已聽到未來炸彈落在歐洲城市的轟炸聲，他也聽到坦克車逐漸接近的隆隆之聲。

　　在希特勒軍隊的威脅下，林飛龍決定離開巴黎，他跟隨著無數法國人一起撤退抵達波爾多，之後再前往馬賽，當時馬賽與里昂是法國未被佔領地區的最大兩個城市，在這裡居住顯然比較安全，如有什麼對知識分子不利的恐怖行動，馬賽港的船隻仍然是他們逃亡到其他自由地區的一線希望。林飛龍在那裡遇到不少曾在巴黎認識的作家與藝術家，其中有馬克・夏卡爾、恩斯特及奧斯卡・多明哥

版畫作品　細點蝕刻法　65.5 × 50cm

顯然超現實主義的重要領袖安德烈・布魯東也在那裡，他正主持著
「知識分子防衛納粹威脅協會」，林飛龍與布魯東見面，並進一步發
展出深厚的友情，他們在巴黎的接觸只是序曲。

　　也許有人會覺得奇怪，林飛龍的作品並不完全符合一九二五年
超現實主義有關「超現實主義與繪畫」的宣言內容，布魯東何以會
對他的作品感到興趣。依照該宣言規定，人只能複製讓他們感動的
意象，而畫家們在取材模特兒時顯得過於妥協，而模特兒必須從外

意象，而畫家們在取材模特兒時顯得過於妥協，而模特兒必須從外在世界取得，當代的美學價值所指的作品應該參照的是「純粹心靈的模特兒」，或是未存在的模特兒。其實林飛龍在巴黎時期的作品，不僅僅是被動地臨摹外在世界而已，他的人物已經有意簡化成爲基本元素，其重量容積感也排除了任何自然主義的感覺，強調的是圖騰與原始雕像的特質，此外，觀者還可以感受到創作者潛意識的原型呈現。

那麼林飛龍的作品又完全滿足了安德烈‧布魯東的要求嗎？此問題似乎忽略了一個事，超現實主義宣言中的幻覺呈現，所關注的是風格以及專業美學上的考慮。這些考慮經常是超現實主義精英所懷疑而譴責的，即使在布魯東所認同的詩人韓波（Rimbaud）、馬拉梅（Mallarmé）或羅特里蒙（Lautréamont）的作品中，也難找到這些孤立的特質，這種孤立的特質能促進精神解放，它超越所有的邏輯規則與關係，它熱愛自己的生命，無須經過任何考驗，此說法乃是一種理想。

林飛龍巴黎時期的繪畫靈感，來自將非洲藝術與立體派造形予以結合，立體派雖然曾被布魯東歸類爲「荒謬的字眼」，其實它帶有一種志願的智能主義，在畫布上經過精心複雜的安排，這與超現實主義所認爲的創作過程是相違背的，超現實主義所稱的美學價值，即人的思想陳述，它超越了任何理性的控制，也超越任何美學或道德的關照。超現實主義不注重繪畫的機械手法，它與文學及其他所有的顛覆活動沒有什麼不同，其顛覆目的在讓人類免除眞實世界的控制，賦予生命以新的品質。

依此觀點，繪畫與詩學沒有什麼不同，事實上，就此名詞的絕對意義而言，它就是「詩學」，一種生活方式，但是詩學並不能只是意味著「詩歌」，繪畫也不能簡化稱其只是「圖畫」，除非它是以次要的方法來表現。寫作或繪畫並不在意以何種方法來表達，重要的還是如何再造人類的理解，如何調和想像世界與眞實世界，並依據所有詩意幻想的力量來進行。超現實主義最初的見解相當模糊不清，後來許多作品被證實與其說法矛盾，不過當初的宣言立意至善，那是可以獲得我們諒解的。

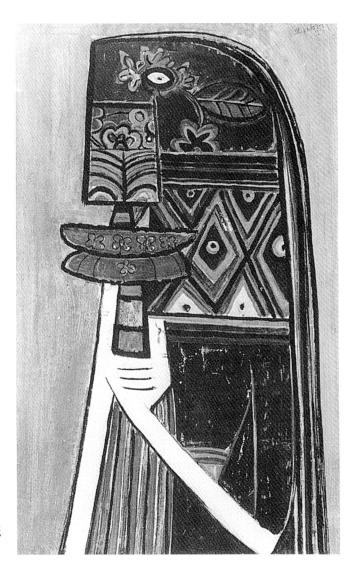

精神表象　1942年　蛋彩、紙
70 × 50cm　私人收藏

　　那麼布魯東心中的立體派又會變成何種模樣呢？他並不全然忽略立體派，他只是有意將之貶降為次要地位，他曾如此表示：「幸運地，畢卡索的立體派並不僅僅是一些謹慎的幾何形狀，它不久即轉化為具有抒情的衝動，打破了其拘謹僵化的造形。感覺可以征服所有的限制，我指的是第一流的作品，只有反抗才能超越所有系統化的觀點，為未來的新生代藝術家提供一個無限自由之愛。」至於畢卡索是否也是一位超現實主義藝術家呢？權威的超現實主義理論

家派崔克‧沃德柏格（Patrick Waldberg）答得最好：「畢卡索只要他願意，他可以成爲一位超現實主義者，正如同他可以是希臘人、巴洛克、寫實主義者或是黑人，這些對他來說並無任何影響，他仍舊是畢卡索。」

安德烈‧布魯東當時對林飛龍的作品看法又如何？布魯東發覺這位年輕藝術家充滿自信心，又非常專注於心靈資源的深層探討，這才是眞實的象徵。對林飛龍來說，他沒有什麼好怕的，在許多情況下他似乎有一種對方向的預感，一種邁向心靈的遠方或想像世界趨向的預感。畢卡索的立體派後來發展成一種相對的立體派（Relative Cubism），而林飛龍則找尋到一種造形蛻變的感覺，畢卡索曾給予林飛龍自信心，而布魯東則對林飛龍有決定性的影響。

林飛龍本身從布魯東那裡找尋到一種心靈，此種心靈長久以來即爲原始文化所熟悉，顯然布魯東喜歡非洲雕塑藝術，不過他更著迷於大洋洲的藝術。雖然他不太欣賞非洲藝術的寫實手法，但也沒有明確表示低估之意。布魯東之所以較鍾情於大洋洲藝術與北美洲印第安藝術，是因爲它有一種非洲藝術所沒有的隱喻，它是動感的，而非靜態的，它隨時都在準備轉化，一種隱喻的動力學，它代表蛻變與超越現實的想像力，因此，他認爲大洋洲的藝術本身即具有詩學，那也正是超現實主義運動所稱的「迷惑人的影響力」。

布魯東是詩人，林飛龍是畫家，兩人的相遇無論在巴黎或馬賽，他們的交談必定精采而充滿智慧，我們可以確定的是，自巴黎時期之後，林飛龍作品中的非寫實主義必然非常符合布魯東的品味與想法，他的作品甚至於像是在解說布魯東的理念似的，而布魯東對神話的關注與探究，也是林飛龍所樂於見到的。他們的相遇進一步延伸到特別的合作形式，一九四一年林飛龍還爲布魯東的詩集《海市蜃樓》製作插圖，但此作品卻被維琪（Vichy）政府所查禁，只有五本倖免於難。

在聚集於馬賽的超現實主義團體，林飛龍的地位是不可忽視的，每逢他們的重要聚會活動，林飛龍都是參與要角，如今他已脫離不開超現實主義，此後超現實主義集團也承認他是他們其中的一員了。

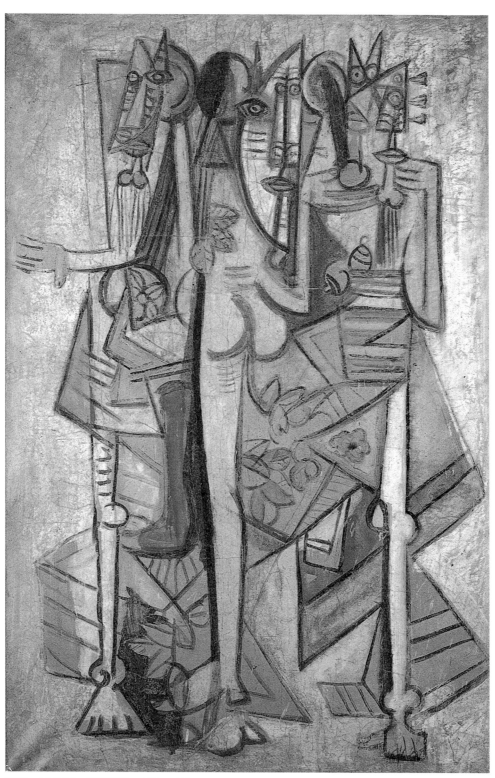

聚會 1942年 油彩畫布 180×120cm

林飛龍與布魯東的超現實主義加勒比海經驗

當希特勒征服佔領區所產生的政府，並沒有為歐陸子民帶來多少希望，征服者在法國廢除了共和原則，而保留了那些傳統保守體制，有某些宣傳還譴責知識分子應為法國失敗負責，而並不管這只是一項軍事的挫敗。有人高聲反對作家，稱他們是道德敗壞的幫兇、國家的恥辱，並稱災難的起因來自馬塞爾・普魯斯特（Marcel Proust）與安德烈・紀德（André Gide）及其跟隨者的錯誤言論，還有來自那些描述虛無主義的難解詩人與畫家。在所謂復原補償的需求下，那些最過時的學院主義卻享受到國家的優惠，一九四〇年軍事作戰失敗後，那一連串的反智運動如今似乎已為人們所遺忘了。

在鐵蹄下的歐洲新政權有他們自己的品味，他們也仿傚征服者的報復行為，而法國的新政府實際上並未將致命的書籍交與執行銷毀，他們只是查禁了一些書，像布魯東的《海市蜃樓》所遭遇到的沒收命運，只是千萬例子的其中之一，有些無心的措施，激發了某些頑強的作家尤其是詩人，冒險瞞過檢查或規避命令，以諷刺的方式來表達他們的良心，他們矢志為恢復自由而戰，反抗文學則祕密出版發行刊物。這些玩火行動，嚴重的話其主事者可能會被送進毒氣室，幸運的話則只是被機警的消防隊員滅滅火而已。

就繪畫而言，消防員其具體的含意指的是那些愚鈍的學院派藝術家，納粹黨有他們自己的「美學符碼」（Aesthetic Code）。德里斯勒博士（Dr. Dresler）曾在戰前出版過專書《德國藝術與墮落藝術》（German art and Degenerate），清楚地解讀了此種美學符碼。

任何一種東西如果不是德國的，可能都會被定義為墮落：印象派是法國的，當然是屬於墮落藝術，梵谷也是墮落的藝術家，立體派、抽象藝術、超現實主義呢？都是墮落的。墮落還可能回溯到林布蘭特，因為他被懷疑關心猶太教，在阿姆斯特丹佔領區，他的房子還被掛上了白布旗，上面寫著：「這裡曾是猶太人的基地」。「德國」的字眼，代表的是最崇高的地位，它只賦予那些沒有絲毫引人懷疑與「猶太文學派系」有任何關聯的作品，像藍騎士、包浩斯已被打入冷宮，而保羅・克利與馬克斯・恩斯特的作品屬於白痴藝

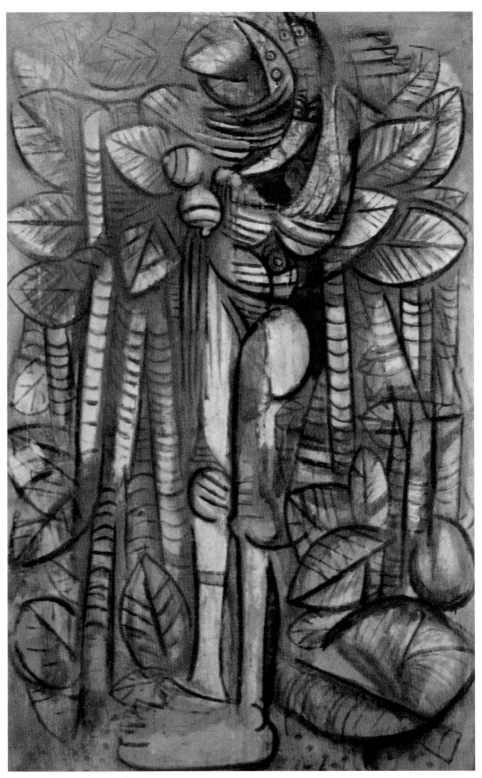

森林之光　1942年　蛋彩　192×124cm

術，理應予以銷毀。

法國已被劃分爲兩個地區，未佔領區仍然享有相當虛假的自由主義，但時間並不長久，反抗軍分子、捍衛自由的人士、左派人物及猶太人仍然經常被人譴責、跟蹤調查或攻擊。在馬賽的超現實主義集團，也不可能再抱持任何幻想，他們均知道自己已是被貼上了標籤的人，他們的馬克斯思想傾向，還在「超現實主義爲革命服務」的期刊專文與同情托洛斯基思想中表露無遺，這些都是他們被加諸罪名的根據，共產黨已無法保護他們，他們成員之中尚有猶太人及外國人，這使情況更趨嚴重，尤其安德烈・布魯東似乎特別感受到此威脅，他已數度被警方約談。

當培坦大元帥（Marshal Pétain）訪問馬賽港時，布魯東還遭到警方扣留以示預防措施，他遭到了數小時的盤問。詩人班傑明・培瑞特被控陰謀對抗國家安全，他一九四〇年五月在巴黎遭到逮捕，並被送到瑞尼斯的監獄，幸運的是當時正遇上聯軍反攻，而讓他重獲自由。超現實主義人士那時均被視爲是危險人物，但這也是一種光榮。

他們大多數人因而急切地盼望離開法國土地，希望能在其他地方繼續爲他們的理想奮鬥。一九四一年機會來了，他們發覺「保羅・李梅船長號」（Capitaine Paul Lemerle）有可能載他們前往馬丁尼格（Martineque）島，維琪政府當局並不反對，或許他們更高興此舉可以將這批令人感到麻煩的知名人士送走，如果對他們強加約束，可能還會引發更嚴重的後果。他們其中也有一部分人決定仍續留在法國，準備盡可能不惹事生非地平靜生活。

但是安德烈・布魯東與他妻子賈桂琳及女兒，還有人類學家克勞德・李維史陀（Claude Lévi-Strauss）與革命作家維克多・賽吉（Victor Serge）以及許多其他人士，均決定離去，而且他們均願意在馬丁尼格島，或是其他任何法屬西印度群島停留，那裡雖然仍有與法國相同的威脅，不過他們卻抱希望過境該島再前往美國。而林飛龍則與他們同行，但是他的意圖是藉此機會返回古巴家鄉。

在這隻小船上近三百多位知識分子選擇自願逃亡，今天大家對他們此次離開法國以及旅途中的種種遭遇，均耳熟能詳，這還得感

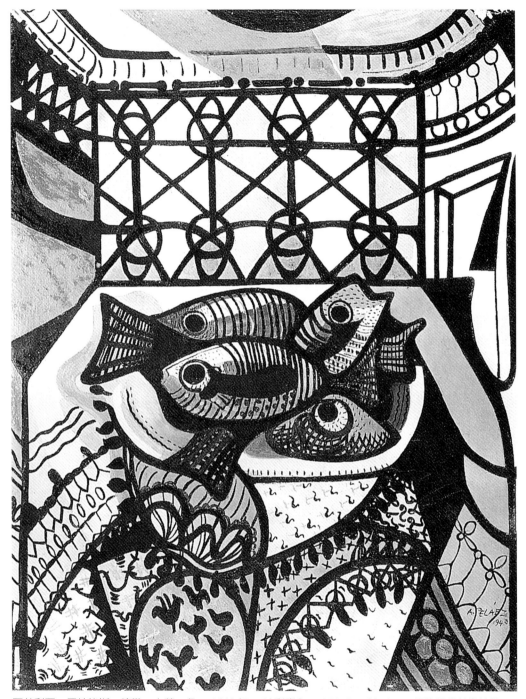

亞美利亞・貝拉埃斯・德勒・卡薩　魚　1943 年　油彩畫布　114.5×89.2cm　紐約現代美術館藏

謝李維史陀在他的名著《憂鬱的熱帶》中對這一段經過的詳細描述。李維史陀在書中曾提到，布魯東最初在船上很不自在，他不停地在有限的空間上下徘徊，他穿著一件絨毛大衣活像一隻藍色大熊，在這冗長的旅途中，布魯東與李維史陀曾以討論美學與絕對原創性之間的關係，來打發時間。林飛龍也就是在這種似難民船般的惡劣情況下，與大家一起逃難，乘船經地中海、非洲西岸，走向國家之路。

當他們抵達馬丁尼格島的首府法蘭西堡壘（Fort de France）時，發覺那裡的物質貧乏，島上的行政當局對他們也不友善，因為馬丁尼格不久即與維琪政權步調一致，他們的敵人已不是德國人，而是美國人。這些殖民地的官員無法瞭解也不能認同，會有人願意逃離「新秩序」下的美麗歐洲，一行人似乎被形容成叛國者與反動者，或是「國際猶太人財閥」的成員，有一部分乘客還被懷疑是間諜。不管是法國人或是外國人，他們一律要接受警方冗長的質問，有一名官員甚至詰問李維史陀稱：「不，你不是法國人，你是猶太人，對我們來說，猶太人稱自己是法國人，比稱自己是外國猶太人還要可惡。」

結果一行人全部被扣留關在似集中營般的「紅岬角」（Pointe Rouge）島上一家瘋人院中，只有法國人可以外出，不久布魯東即與家人搬到小鎮上居住，但每天仍須向警察報到，他時常與安德烈·馬松（André Masson）一起去探訪林飛龍，告訴他一些小鎮上的所見所聞。布魯東發現了一件與林飛龍有關聯的事情，他在一家小店看到一本叫《熱帶》的馬丁尼格島上雜誌。起初他並未將之當一回事看待，不過在閱讀其內容後卻令他大為驚奇，那是一本由瑞尼·梅尼爾（René Menil）與愛梅·賽薩（Aimé Césaire）二人，於一九四〇年所發行的雜誌，梅尼爾是一位具有崇高理想的思想家，而賽薩則是一位難得的好詩人，布魯東很快與他們結識，並將他們介紹給林飛龍。

愛梅·賽薩與他的妻子蘇珊二人在法蘭西堡壘的中學任教，他們將超現實主義當成一種革命力量，關於此點，蘇珊·賽薩曾在《熱帶》雜誌第八一九號上寫著：「社會上的根源已遭罪犯腐化，如

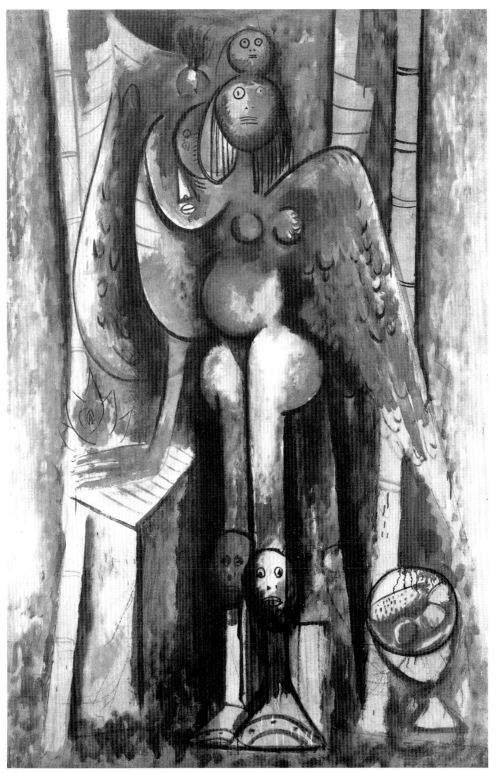

綠色早晨　1943年　油彩、紙裱貼於畫布　186.7 × 123.8cm　私人收藏

今充滿了邪惡與虛偽，並已威脅到未來，我們必須予以根除，現代世界在我們的手中掌握著有力的戰爭機器，只有選擇超現實主義才能提供我們最好的機會。在維琪政權這幾年恐怖的歲月中，自由的意象並未完全變色，我們還是得感謝超現實主義。」

愛梅‧賽薩的聲音，就像一支燃燒的標槍，劃過空間；「黑人！黑人！從太古深淵中浮現而來的黑人」，他如此形容自己，他的詩歌結合了最赤裸裸的呼號，此呼號直接來自人類肺臟，強有力的語言流動，開放出獨特的意象、隱喻，正像一條大河在流動，時快時慢，時放時靜，時而急迫，時而疏散，在詩人的詞語流動中，散播著帶刺的花，在愛恨交織之間，深播著節奏。

非洲詩人的作品一如人類史文件，它在歌頌黑人不亢不卑的尊嚴與文化，表達他們的生命存在，譴責殖民者的疏離，重新恢復非洲人的真面目。他們的藝術創作沒有前例可循，他們的詩絕非表達抽象的概念，而是當下的生活價值，是一種戰鬥的武器，它反對向軟化的殖民主義作讓步，而要求獨立自主，它與種族主義無關，而是一種寬厚的普世人道主義，此種博愛精神遠播到所有暴政下的受難者。

我們深信，在馬丁尼格島上，賽薩的哲學正是林飛龍內心的聲音，他們相互鼓勵。此種非洲精神必然在林飛龍、布魯東、賽薩及他們的友人間，被熱烈地討論著。

最後林飛龍與他的同伴終於能夠離開不友善的馬丁尼格島，他們已在似集中營般的狀況下住了四十天，離開馬丁尼格島後，先經聖托馬斯港，這是由美國管轄的維吉尼島的領土。在他們到了聖多明哥時，開始分道揚鑣。安德烈‧布魯東前往紐約，他於一九四一年八月抵達目的地，班傑明‧培瑞特前往墨西哥，而林飛龍與維克多‧賽吉則繼續等候開往古巴的船隻，此時林飛龍的心情奔騰又複雜，也不知道古巴的現況如何？他的未來命運未卜。

超現實主義運動並沒有因他們的分手而有任何影響，正如吉恩‧路易‧貝多因（Jean Louis Bedouin）在他的名著《超現實主義廿年：一九三八至一九五九》所稱，雖然他們個人的接觸減少了，超現實主義者仍然持續保持團結，或許這就是所謂的「超現實主義精

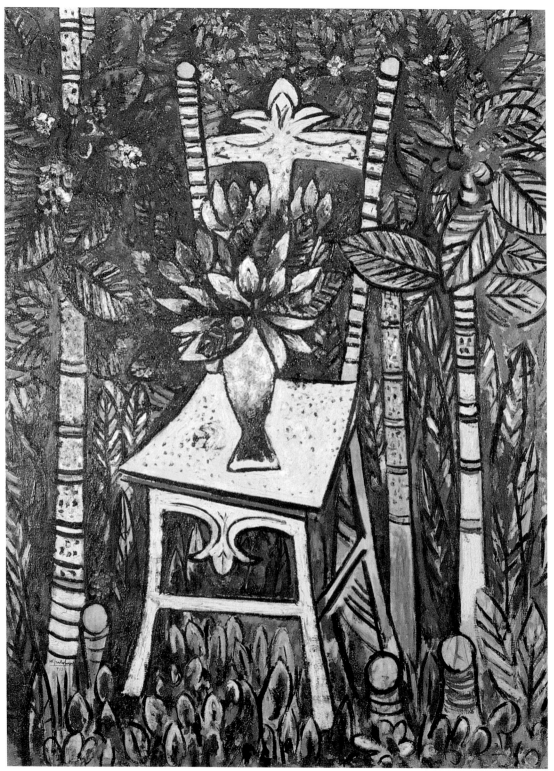

椅子　1943年　油彩畫布　115×81cm　哈瓦那國家美術館藏

神」。如今其影響力經由新的天才們，自歐洲散佈到不知名的土地上，從這次聚合與離散，更增添了其新鮮的生命力與歷史紀錄。

林飛龍離開馬賽港經過了七個多月的航行後，終於再度踏上了古巴的土地，他稱他這次航行的時間，比哥倫布的航行還要多五個月，雖然此奧德賽般的史詩如此冗長，但卻是最具成果的人生體驗，他認識了如此多的新朋友，林飛龍如今已較從前更知道如何表現他的繪畫了。

譴責虛假的非洲節奏充滿「觀光客的輕薄」

林飛龍在他回國後的最初幾天，好像還在放逐流亡似的，他並沒有返鄉的感覺。他離家已經十七年，出發赴歐洲時他還是年輕人，如今已是成熟的男人，甚至於連他所使用的語言也不再具有沙瓜‧拉‧格蘭德的鄉下農夫腔調，這得歸因於他在西班牙的數年居留，如今他說的已是滿口的馬德里口音，這讓他的鄉民很不習慣，也重新引發起殖民時期的記憶，顯然他已無法再回到過去，天真的歲月已隨年華消失。

林飛龍表示：「既然所有的東西都已經留在巴黎，我就必須重新開始，我不知道要將我的感覺擱在何處，這讓我充滿了痛苦，因為我發覺自己與離開古巴之前沒有什麼不同，當時我也是覺得對前途茫茫毫無概念。現在重返哈瓦那，我的第一個印象即是極度的悲傷，我少年時代的殖民地故事似乎又重新降臨在我的身上。」

此種情形再度活生生地回到林飛龍的身上，這主要還是黑人的情況，他們的生活迄今並沒有多大改變，仍然是一樣的貧窮。這是林飛龍無法接受的現實，同樣的種族歧視未變，且仍然被那些富有的人充分加以利用，雖然有人對他說已不再有黑奴了，但是他們的後代生活條件也並沒有多少改善。他尤其感到震驚的是，島上瀰漫著「觀光客的輕薄」，結果導致了非洲後裔古巴人的墮落。

林飛龍稱，哈瓦那當時已變成了一處尋歡作樂之地，到處充滿著倫巴與曼波音樂，黑人被當成觀光目標，而黑人自己則在仿傚白人並為他們的皮膚不夠白而感到遺憾，他們被區分為二種人，一種

構圖（黑人強盜集團）
1943 年
油彩、紙裱貼於畫布
197 × 124cm
巴黎私人收藏
（右頁圖）

為皮膚純黑的黑人，一種為黑白混血的黑人，而混血兒發覺自己已不再像他們的雙親，但又不夠白。至於黑白混血女人後來越來越多，當卡斯楚上台後，僅哈瓦那一地就有超過六萬多名妓女，卡斯楚將此風予以終止，並強迫她們去工作，讓她們重新過新生活。

林飛龍認為，出賣人性尊嚴的行為是一種地獄行徑，對他來說，必須向此歪風挑戰，並予以譴責，如今每一個意象都變成了驅魔咒語、一種武器，我們可以感受到他的戰鬥決心，他決心向任何破壞他族裔尊嚴的人挑戰，正像愛梅・賽薩的詩作一般，他們均採取了相同的行動。

當時在古巴，文藝只為政治或觀光客服務，林飛龍非常反對這種剝削人民的作法，他堅稱，他的繪畫絕不是為夜總會作樂的虛假古巴音樂，他拒絕為恰恰音樂作畫，他要用他的心靈來為古巴的戲劇作畫，完全表現黑人的精神、黑人的藝術之美，他要像特洛依木馬般，以幻想的造形來打擊剝削者的夢想。這樣的作品或許不易為人們所瞭解，不過，真正的藝術必然具有力量，能讓想像力付諸實現，即使需要花很長的時間，他也在所不惜。

值得注意的是，林飛龍首先譴責稱：這些荒唐的曲調雖然快樂，卻被誤稱為非洲裔古巴音樂，這些音樂事實上反映了某種墮落，它扭曲、甜美化，並假裝成傳統的非洲節奏。而真正的非洲節奏是要配合典禮儀式的舞蹈，此過程有助於舞者傳達看不見的神力，生與死的力量，以及宇宙的精神能量。

林飛龍堅持音樂的品質，他曾被任命為哈瓦那室內交響樂團的副團長，像知名音樂家海飛茲（Jascha Heifetz）與艾瑞希・克萊伯（Erich Kleiber）均與他相識，而克萊伯還曾指揮過古巴交響樂團，林飛龍也與作曲家艾德加・瓦瑞斯（Edgar Varèse）及約翰・凱吉（John Cage）相熟。林飛龍致力的是音樂文化的探索。

每當他訪問一個鄉村，他必定會傾聽當地的音樂會，並購買相關音樂帶，但絕不會買非洲族群的音樂帶，因為他認為非洲音樂如果脫離了自然環境，將會失去其神奇的力量。林飛龍曾表示：「所有的古巴人都被認為是大自然的舞者，但我卻不能跳，當我第一次聽史特拉汶斯基的『春之頌』時，覺得他好像正向我訴說所有世界

無題（照鏡的女人） 1943 年 墨水、紙 19×18.4cm 邁阿密大學美術館藏

的故事，我已聽了上百次，如今我較喜歡古典音樂，音樂有助於我的創作」，「我總是在描繪音樂，當我年輕時，我經常深夜獨自一邊工作一邊傾聽音樂帶。」有人覺得他的品味已經沒有他非洲裔傳承的符號，也不再有他童年時對沙瓜‧拉‧格蘭德的幻想鼓聲，他卻答稱，這方面他覺得自己像一個中國人，他可能擁有一隻中國人的耳朵，音樂對他來說是一種支持的力量。

一連串變形過程帶觀者進入世界的原初狀態

林飛龍在回到古巴之後，爲了要完全表現黑人精神，他決心不要將自己限定在外在的世界上。無論外在世界有多麼動人，有多麼悲傷，對他而言，以寫實主義來表現人民半奴隸的悲慘生活，並不困難，如果他選擇以此種手法來表現，無疑地，以他今天的技巧所繪製感性文件式作品，必定能感動觀者。不過寫實主義有其侷限性，除非能具備像庫爾貝（Courbet）那樣的活力，超越寫實主義而呈現出繪畫的神祕主義精神，即使像社會主義寫實派（Socialist Realism）運動所提倡的功利或理念意圖，也免除不了逸事或歷史性的相關情境描繪。

　　不管怎麼說，以主觀的張力來客觀描繪古巴的戲劇化故事，並非林飛龍所願，如果這樣，他就得以已失去族裔原創神話的虛張力量，來詮釋現實的遭遇，林飛龍無意描繪在皮鞭下討生活的黑奴，或是被資本家奴隸的古巴無產階級大眾。他寧可將他所想要傳達的訊息，寄託在具反抗精神的人物身上，他們源自於鄉間不愉快的潛意識，是以幽靈的面目呈現。其形象來自心靈的深處，交織於夢幻與現實之間，他們依屬於眞實世界，他們是超越現實的，高於現實之上的。

　　在他一九四三年的作品中最令人注意的是〈私語〉，如果將之與一九三九年的「人物」系列作比較，就能看出林飛龍風格的轉變，雖然他仍舊關心人物的不朽與正面處理手法，但簡化的結構與粗獷圖騰似的面貌，已朝向造形多樣化發展。正面的臉孔如今已與臀部及腹部的輪廓線結合在一起，他試圖要畫第三個乳房以強調其角色。此作與「人物」系列更明顯不同的是，他以多元重疊的手法替代單純的裸露，並添加了二支對稱的竹子，爲〈私語〉創造了一個緊密而多造形的叢林環境。〈人物〉中風格化的寫實主義已成功轉化爲非寫實主義，其間可辨識的元素借自現實，形成了詩一般的境界。

　　人物的上半部令人想起奧立沙（Orishas）的雕塑，似神的造形其中一隻手擱在耳朵上，正作出傾聽信徒訴求的模樣，它介於大自然與人類之間，如果信徒的祭品被接受，或是有關儀式被注意到，奧立沙是會應允信徒所求的。奧立沙的造形來自非洲的達荷美

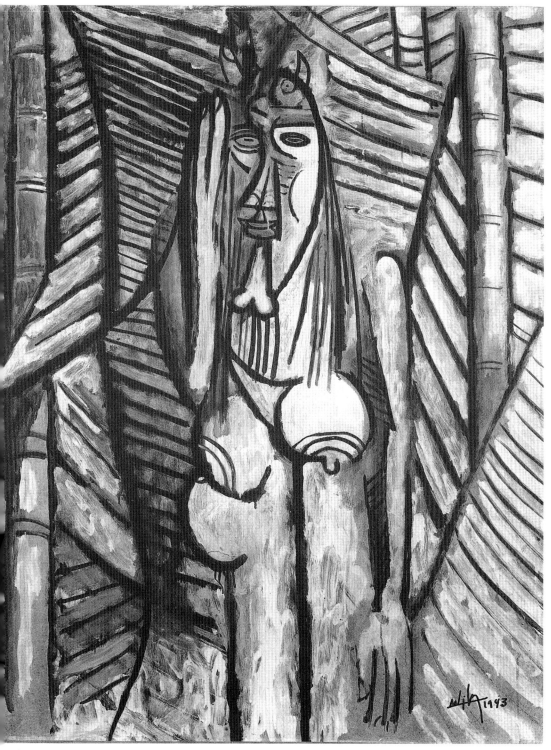

私語　1943 年　油彩、紙裱貼於畫布　105 × 84cm　巴黎龐畢度中心藏

（Dahomey），極類似巫毒族（Voodoos）的巫術，其儀式在西印度群島非常盛行。此正如標題所示，它似乎在傾聽，傾聽叢林大自然，也傾聽人類的心聲，表達的是世界的神祕力量。其中的偶像有男有女，沉重的乳房似乎充滿著乳液與樹汁，它也有男人的屬性，可以說是雌雄同體，此乃結合的象徵體。

　　他一九四一與一九四二年的作品，其面孔的構圖一般而言近似面具，在巴黎時期的部分畫作已有此趨向，在大部分的非洲雕塑乃至於原始雕塑，其面孔的元素均採取交疊的手法。林飛龍已不再採用傳統描繪容量的障眼手法，而是以色彩及素描來建構面具的內容，人類的面部特點已與身體其他部位相互混合。

　　這種多元變形手法，令人聯想到植物與動物的生活，此正如林飛龍在〈婚禮〉中所表現的一般。當右邊第一個人物是以人類的模樣出現時，左邊的嘴臉卻有點像水牛或河馬的面具，而另一具鳥頭的尖嘴，已轉變成新造形。左邊的造形就其衣飾所示，可能是新娘，她旁邊的則是新郎，而第三者是證人，值得注意的是，第一個形體的腳部似四腳獸的蹄，而第二個形體則是人類的腳。林飛龍的畫題多半是在完成作品之後才命名的，像〈婚禮〉這樣的標題，暗示的是結合了植物、動物與人類世界，讓他們經由儀式而永結同心。

　　參考非洲藝術並不是不可以，但那並不意味著藝術家僅在借用此類藝術的圖畫語言，只是將之植入自己的作品中，其實相似性乃是相對的，它主要用之於陳述一種方向，問題仍在於如何從共同的背景中重新找到深意，並從中產生自發性與原創性的表現。純粹就美學觀點言，林飛龍所描繪的面具並非如非洲面具般一目瞭然畫在其中，那是需要經由繪畫元素分析的，這些元素並非傾向於靜態的呈現，其整個表現是朝向一連串的變形過程，每一造形都在演化，並為另一造形作準備，其結果又再醞釀出無窮的新造形。

　　非洲藝術就其一般規則言，集中於聖物或超自然的表現，而林飛龍描述的是變化的動力學，有結合，有轉化。如果說其間有任何音樂的影響，則可從其中的曲線與直線間的發展感覺出來。林飛龍的繪畫常常予人的印象是，頃刻之間進入了突變、共生、接合的過

婚禮 1942年 蛋彩 192×124cm

程中，大自然的王國尚未分離，創造仍在進行中，而觀者所見到的是世界的原初狀態。

〈叢林〉形同第三世界藝術的革命詩篇

非洲藝術的寫實主義在這裡並沒有挑戰超現實主義，此足以證明林飛龍的獨立性與獨特性。他的幻想既個人又稀有，有些表現得

極為生動又具內涵。顯然我們要關心的不只是他返回古巴時的作品，也要注意到他後來數年的發展，其中有一幅一九四二至四三年所作的〈叢林〉，正反映了他的完美探索。許多藝評家都認為〈叢林〉是林飛龍的傑作，這幅曾在紐約現代美術館掛在畢卡索〈格爾尼卡〉旁邊的作品，的確令所有第一次看到它的觀眾歎為觀止。

〈叢林〉的迷人之處主要在於其韻律感，它跳躍在垂直線與斜線之間，閃動於似葉柄的腿腳之間，觀者的眼睛被無情的鼓聲節奏所襲擊，傳到觀者耳朵的鼓聲，一如熱帶雨林中那令人窒息的熱浪。隨之，觀者會察覺到幽靈在森林中，似乎有四隻生物出現於背景的植物中，形同一篇模仿詩篇，他們的腿似葉柄，乳房似厚實的熱帶水果，臀部似南瓜，臉蛋似滿月。

更確切地說，臉孔或面具似乎隱藏著警告或恐怖的訊息，側面的形體也許引不起我們的注意，至於中間的兩具則讓觀者驚嚇。所有這些身體都有巨大的外八字腳，觀者似乎可以認得出左邊的腳尚有蹄，他的尾巴、嘴臉及鬃毛看來像極了一隻馬，很難說他是人類。這些看來似幽靈妖怪的形體，很可能會將我們催眠進入他們所棲息的夢幻世界中。想像中的分割解剖，總是有不協調的感覺。這些看來殘忍的生物，令人聯想到德國畫家格魯紐瓦德（Grunewald）的依森罕（Isenheim）祭壇裝飾畫。〈叢林〉是一處充滿威脅、侵略與死亡之地，它簡直就如同一首野蠻、不朽的出色詩篇。

林飛龍曾如此解說這幅作品：「當我畫它時，我工作室的門窗是打開的，門外的路人可以看得到它，他們總是互相驚叫道：『別看！那是魔鬼！』他們說的對極了。我的一個朋友還說，就精神言，它非常像中世紀的地獄描繪，不過標題其實與古巴的真實鄉村並無任何關係。古巴只有森林、山丘與田野，並沒有叢林，而作品的背景只是甘蔗植物，我的畫作主要意圖是在傳達一種心理狀態。」

從我童年時，我的腦中即有過這些畫面，像盧梭也畫過一幅叢林〈夢、餓獅、猿〉，畫中就有巨形的花草與蛇。盧梭是一位了不起的畫家，但他與我並不相同，他並不譴責叢林中所發生的任何事情，我卻會。看看我畫中的怪獸及牠們的姿態，像右邊的正露出牠的屁股，猥褻一如妓女，而上面左邊角落的剪刀也是，我的想法是

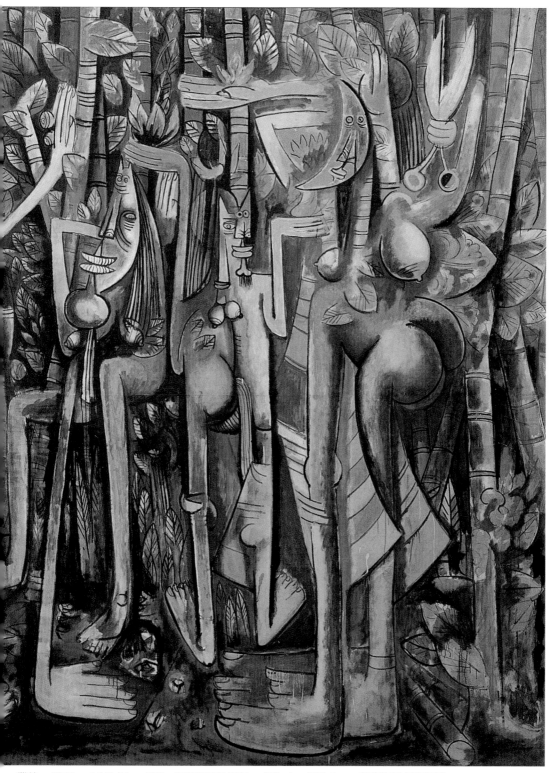

叢林　1942～1943 年　水彩、畫紙裱貼於畫布　239.4 × 229.9㎝　紐約現代美術館藏

要表達黑人生活的精神處境，我是以寫詩的手法來展示現實環境的接受與反抗。

此作品的豐富意涵可以作好幾種不同的詮釋，據米榭‧萊里斯稱，當林飛龍畫他的四個生物時，他不只想到古典宇宙論的四元素，也想到戰爭的恐怖面貌，還有所化身的希望場所。而亞蘭‧喬夫羅則認為此作品正如一篇宣言，〈叢林〉可以說是代表第三世界藝術的第一篇革命性宣示，第三世界已經意識到要為所有的文化定下共同的目標，這是一項能喚醒世界的預言式宣言。林飛龍也提供了我們一個線索，他說他的作品描述的是人類地球動亂的宿命。

作為一名藝術家，〈叢林〉是林飛龍第二項奉獻，他認為他的第一項奉獻曾獲得畢卡索的認同，他的成果在與紐約皮爾‧馬諦斯畫廊的合約中得以具體化。當〈叢林〉於一九四三年在紐約展出時，還為他帶來無妄之災。三年後當林飛龍訪問紐約時，有一些藝評家驚奇地發現，林飛龍居然正如他們一般，也喝威士忌酒，他們顯然以為他會以喝熱血來解渴吧！

林飛龍確實遵守他的諾言，在追求他的藝術生涯中，絕不描繪輕薄的古巴觀光圖畫。他總是堅持表現黑人的精神，他曾於一九四三年拒絕參加在紐約舉辦的古巴藝術官方展，並不令人感到奇怪。林飛龍不是一位容易妥協的人，他的人格完整性，才是值得我們強調的。他忠於自己的理念，在一九五九年開始支持卡斯楚，並於一九六七年仿照巴黎的五月沙龍展，在哈瓦那籌組類似的活動，古巴五月沙龍展邀請到全世界的作家、藝術家、知識分子到古巴參加盛會。

大自然不死而生命絕不會成靜止狀態

林飛龍還在古巴與兩名好友重逢，一為《神奇之鏡》的作者皮爾‧馬比勒（Pierre Mabille）；另一為皮爾‧羅布，羅布曾在巴黎為林飛龍舉辦過巴黎首次個展。經由馬比勒的介紹，林飛龍認識了隱士哲學家馬丁尼茲‧德‧巴斯瓜里（Martinez de Pasqually）的作品。

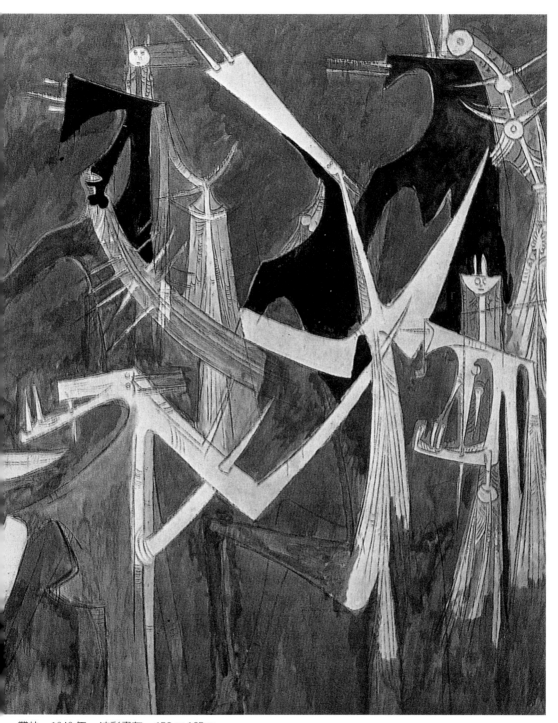

叢林　1943年　油彩畫布　158 × 125cm

羅布曾在他一九四六年的〈繪畫之旅〉中評論過林飛龍的作品：「他從畢卡索那裡獲得不少啓發，尤其是源自高超技巧的大膽表現手法與自由奔放精神，使他受益良多。林飛龍在西方學院派的架構中引入了熱帶神奇的屬性與詩意，我從他三年來的生活與創作，親眼見到他的作品變得更爲神祕，更具智慧，他所創造出來的意象尚難找到有關例證，即使我們從中辨識出一些前人的造形，那也已經由許多其他造形的混合。」

　　在〈叢林〉之後，也有一些敏銳的評論文章分析他的所有作品，而他的超現實主義朋友已四處分散各地，他們很難再相聚在一起。安德烈‧布魯東與林飛龍繼續保持通信來往，林飛龍曾接獲布魯東六十多封信，不過均已丟失，布魯東還曾在一九四一年及一九四六年爲林飛龍寫過二篇專文探討他的作品，均收編在《超現實主義與繪畫》的專書中，他那華麗的語言，完美地配合著林飛龍充滿生命力的造形。他在文章起首即直截了當地表示：「畢卡索非常肯定林飛龍發自神奇的原始主義根源，稱他找到了最高層次的知覺意識。畢卡索雖然具有高超的技法，不過他自己也堅持認爲需要不斷返回原創點，這樣才不至於脫離與超自然的交往關係。」

　　林飛龍在古巴重新尋回他的童年世界，那是經由他教母曼托妮嘉‧威爾森引導他進入的世界，但是他是否仍然具有孩童般的觀點去觀察預言家與巫師的儀式呢？一九七三年當他自他的亞比索拉‧馬爾（Albisola Mare）的工作室遙望熱那亞港口時，他告訴來訪好友福奇特（Fouchet）一段他返回古巴的遭遇。某日一名算命師告訴他說，有一位住在柯托羅地區的朋友將會買他一幅作品，林飛龍好奇地稱，他並沒有任何朋友住在那個地區，結果算命師所言無誤，知名的作家亞里喬‧卡本提爾（Alejo Carpentier）正是住在柯托羅地區，他爲政府購藏了一幅林飛龍的作品。

　　皮爾‧羅布也有過類似的經驗，當時他正遇上困難，不易申請到美國簽證，結果經由一位叫麗迪雅‧卡布瑞拉（Lydia Cabrera）的人種學作家介紹，帶羅布與林飛龍去見一名巫師，這位巫師開始查明眞相，同時研究了一些石頭與貝殼的排列，之後他告訴羅布稱：「我的孩子，上帝正對你不滿意，你必定觸怒了祥哥神，如果你想要

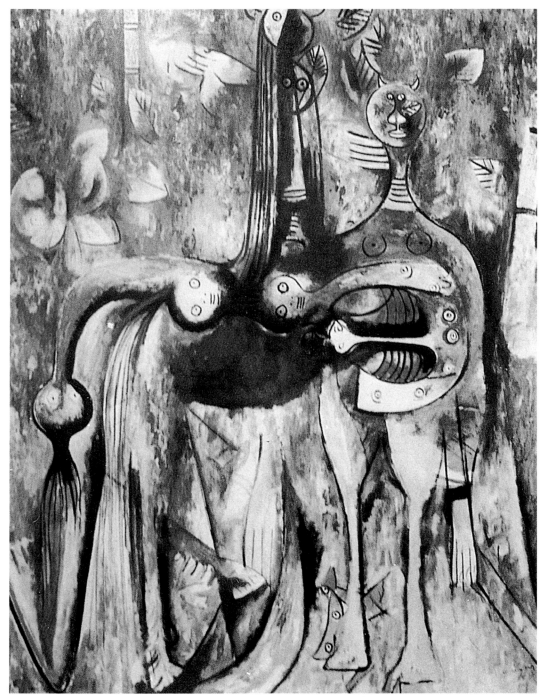

陰鬱的馬倫波，十字路之神　1943 年　油彩畫布　153 × 126.4cm　私人收藏

上帝寬恕你，我們必須舉行一個儀式，你要爲我帶來三隻公雞、四顆新鮮的椰子、一把梯子，以及一條繩子。」羅布依據他的指示照辦，巫師將割了喉的公雞埋在供奉地點，並將繩子繫在一處神祕的地方。不久之後羅布眞的接獲他的赴美簽證。

其實林飛龍從未參與過任何桑特里亞（Santería）的巫術活動，他也不屬於任何非洲裔古巴宗教團體，不過他卻對這些宗教儀式很熟悉，某些還可能出現在他的作品中。比方說，他一九四三年所作的〈陰鬱的馬倫波，十字路之神〉，展示著分叉路與十字路神馬倫波，似乎只有馬倫波才知道我們該走哪一條路。他一九四五年所作〈奧哥昂〉，描繪的是奧立沙的勇士，他是金工、農夫及鐵匠的守護神，以一似馬鞍的造形來象徵。畫家還會爲某些神樹立一些祭壇供物，在一九四四年的〈花園中的桌子〉中，供奉的是一名不知名的神。他與另一幅〈艾里瓜的祭壇〉同樣在表現美麗的靜物。對林飛龍而言，大自然並不是死的，生命絕不會成靜止狀態，這都是非洲傳承下來的訓誡。

另二幅作品陳述的即是這種求生的本能，被放逐的黑人已成爲奴隸世代求生的典範例證。一九四四年的〈穀倉〉所描繪的胎兒頭，如水果般渾圓狀，他躲在翅膀的保護傘下，而其間的喇叭則看似連接所有形體的臍帶，此作品讓我們體會到持續的妊娠，正是誕生的陣痛。同年所作的另一幅〈滲透之歌〉中，以一蛋的形狀來表現半圓形的運動力量。我們常見到的多角獸，可能描繪的是能將兒童拖下水底的西西里托（Ciciritus）精靈，那正像曼托妮嘉·威爾森警告過童年時期的林飛龍一般。

讓我們再檢視一下他一九四四年所作〈永恆的當下〉，戴葉片帽的光滑生物，在其嘴臉四周圍繞著水果、乳房與睾丸，右邊的帶有懷孕的腹部與水果形狀的乳房，還披掛著一把三角刀。中央的造形其上肢彎曲著，其左手正供著食物，而右手則握著一具盛有頭顱的碗。中央的部位成運動狀態，而兩邊的形體成靜止狀態；造形滋生造形，而擺盪的頭髮與尾巴，巨葉脈絡與不同元素等自發性的安排，均給予畫面有力的結合，此正表現出藉由叢林的呈現，豐收得以持續，而未來得以延續。

艾里瓜的祭壇　1944年
油彩、紙裱貼於畫布
148 × 95cm
巴黎私人收藏
（右頁圖）

真正促進他作品發展的還是非洲詩歌

或許我們將太多的注意力放在觀者所不習慣的某些細節與關係上，同樣地我們的詮釋也許有些主觀，不過每一位閱讀林飛龍作品的觀者，必須像瞭解他的人一樣來看待他的作品。我們並不需要試圖去完全瞭解這些作品，我們寧可去體驗這些作品，將之當成是咒文一般。這樣並不會降低其效果，如果作品缺少了藝術特質，那將不會擁有此種力量，正如林飛龍所說，一幅真正的圖畫，是會讓觀者產生幻想的能力。

此外，我們也不用擔心所瞭解的與藝術家所陳述的相互矛盾，此類傑出的作品總是訴之以美學的意識，像安德烈‧布魯東的作品，即使他最刻意的風格，也是先起於自動書寫的技法，後來其名聲遠播四海，此即他所稱的超現實主義。

提到〈永恆的當下〉，對這幅作品的意涵，林飛龍自己的解釋如下：「左邊的人物是一個愚昧的妓女，她兩個嘴巴令人感到荒謬，從她胸部長出了一隻動物的腳爪，就她的混雜情形來看，她令人想到雜種混血，那正是種族墮落的象徵。右邊的人物有一把刀，乃統合的工具，不過他並沒有在使用它，他並沒有在戰鬥。此正暗示著黑白混血兒的優柔寡斷，他不知道要前往何處，也不知道要如何去做。右邊的容器裝滿了米與一具浮現的頭顱，那代表著宗教與神祕，而中央的人物肢體彎曲，觀者從其身上可以感受到夢幻……。」

他這段描述與我們前面所稱林飛龍作品中的魔法感覺，並沒有衝突矛盾之處，他也說：「在〈永恆的當下〉右上角的地方，我放置了一具雷神，即祥哥的象徵，這在我的繪畫中是一次例外情形，因為我通常是不會運用特定的象徵符號，我很少會以傳統的象徵語言來創造我的繪畫，而是比較常根據詩的激發來創作。我相信詩的力量，對我來說，那才是人類偉大的征服力。比方說，革命是一種詩意的創造，我指的是經由圖畫意象所創造的每一樣東西。」

如果比較兩個較接近的相關現實所導致出來的輕巧意象，一般而言，此二種意象不久即遭消耗殆盡，而真正的詩的意象，是將迴

H.H. 的畫像III
約1944年
油彩、紙裱貼於畫布
106.5 × 84.5cm
哈瓦那國家美術館藏
（右頁圖）

異的現實予以結合，這種異常而不可預知的聚合，才能擊出火花，它似乎能點燃火藥，並產生內在的大爆炸力量。它形同閃電，能在夜空中頃刻間顯露所有的風景細節，此種由閃電意象所形成的衝擊，是最具爆炸力的。用詩的意象鼓勵著我們每日生活的現實，以便讓我們創造出新的現實，隱喻也因而變成了流星。

就這個意義而言，林飛龍像極了一位詩人，他的詩的象徵之一，即是閃電中的火花，當然他並不是在描繪閃電，而是在表現它的磁力與決定性力量。一九六三年的〈熱帶回歸線〉，是根據身體的延伸閃光。同年的另一作品〈帶著一隻鳥的人物〉中，鳥即是閃光，其鳥喙代表雷電的矛頭。他一九六四年的〈不受歡迎人物〉則是一連串的閃光，林飛龍所畫的人物肢體，纖細得一如箭頭與標槍，以兩點之間的最短距離，每件東西都能迅速地朝目標移動，速度之快一如閃光。

一九四四年，林飛龍與一位德裔化學博士海倫‧賀哲兒（Helena Holzer）結婚。那年他還訪問了海地，他的好友皮爾‧馬比勒被任命為駐海地的法國大使館文化專員，馬比勒邀請林飛龍與布魯東去海地訪問，他們參觀了一些巫毒教的儀式，這還是林飛龍第一次見到，他覺得古巴的黑人儀式無法與此相比，真可說是小巫見大巫。其中有一儀式開始於傍晚，結束時已是次日清晨五時，儀式包括供奉動物祭品及為死者召魂。令人難忘的是女人們穿白衣跳舞，她們已舞到恍惚的狀態，巨大的鼓聲震耳欲聾，呈現的是一幅狂野之美，表露了人類赤裸裸的感情。不過布魯東這位曾寫過「美必須是震撼人心」的作家，似乎無法忍受此種景觀。

有些人誤認為，林飛龍作品的後來轉變是受了海地的影響，其實他不只去過海地，也訪問過委內瑞拉、哥倫比亞及巴西等地。他表示他可以成為一名很好的巴黎畫派畫家，但是他覺得自己一如蝸牛般離開了牠的殼，真正影響到他而促使他作品發展的，還是非洲的詩歌。

一九四〇年代林飛龍作了幾幅大作品，如一九四八年的〈蒼蠅皇帝貝里亞〉及一九四七年的〈婚禮〉，其尺寸約有二〇〇乘二一六公分，他輕而易舉地完成了作品，並在畫面上作了不朽的安排。

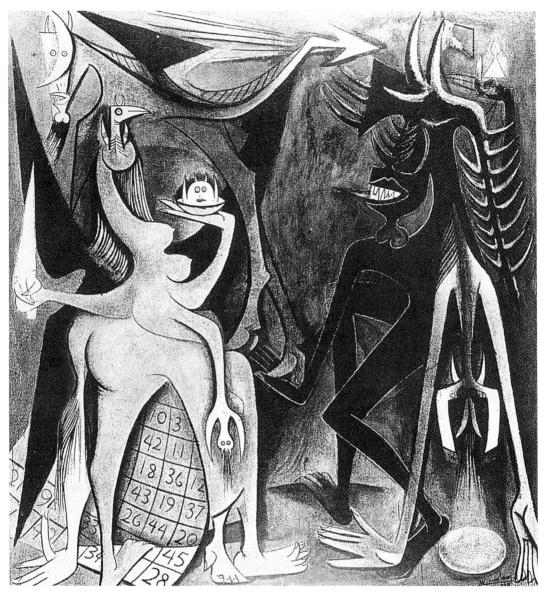

蒼蠅皇帝貝里亞　1948 年　油彩畫布　216×200cm　私人收藏

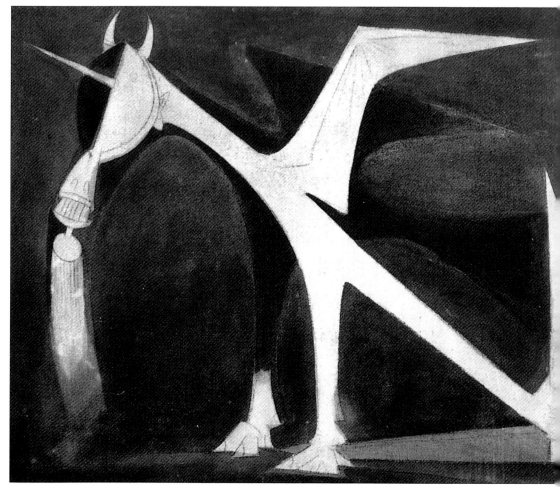

加勒比海公雞　約1954年　油彩畫布　75 × 92cm　哈瓦那私人收藏

皇帝貝里亞〉及一九四七年的〈婚禮〉，其尺寸約有二〇〇乘二一
六公分，他輕而易舉地完成了作品，並在畫面上作了不朽的安排。
即使在他的小幅畫作中，觀者也能體會出其氣勢不凡，雖然他不再
以傳統的透視法來表現，觀者仍可感覺到他的空間呈現。他的空間
處理非常特別，經常是以對比的光線來安排，前景是明亮的人物，
背景是昏暗的陰影，像他一九四七年的〈人物〉以及一九五九年的
〈夢幻商人〉均屬此類手法。

　　〈婚禮〉獲致了一種殘忍的張力，那只有中世紀的烈士描繪可與

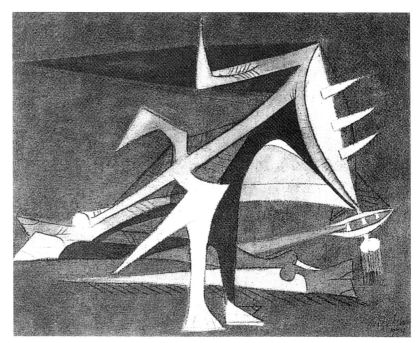

加勒比海公雞 II　約 1954 年　油彩畫布　72 × 90cm　私人收藏

之相比。圖中犧牲者的頭顱向下懸掛著，她的僵直手臂伸向圖畫的
中央，好像要穿過去似的，她身體的上半部是從另一站立在貝殼上
的人物胸前浮現出來的。他一九四七年所作〈預兆〉，也是同樣的
殘暴與非人性，圖中蒼白的造形，被擠壓在一排陰暗的紅色生物之
下，這些生物均戴著似鐮刀的翅膀及無情的面具。七年後他所完成
的〈加勒比海公雞〉，描繪的是備戰狀態，全是帶角的，自鳥嘴般
的盾形上冒出三尖形物，此圖的侵略力量幾乎令人難以招架。這些
人物是在防衛還是在報復？其實兩者兼具，或許他們正不計任何代
價保護自己，從這些無情的隱喻中，自然會讓人想到受壓抑或遭剝
奪生存權的人之潛意識，這正是心靈反叛而觸動人心的極致表現。

仿傚巴黎籌辦哈瓦那五月沙龍展

　　如果我們以這些作品判斷而認爲，林飛龍的作品大部分都呈現
瘋狂狀態，或是如布魯東所稱的具有衝擊人心的美感，那就誤會他

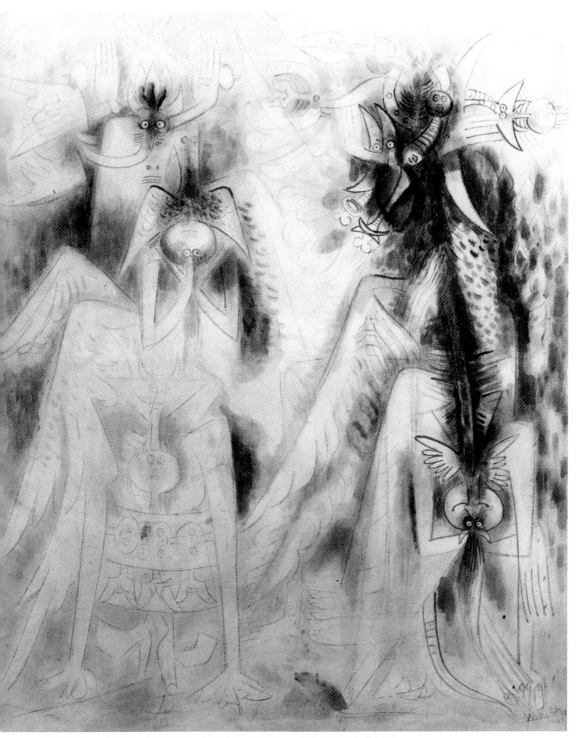

天使報喜　1944年　油彩畫布　154.3×127.6cm　芝加哥當代藝術館藏

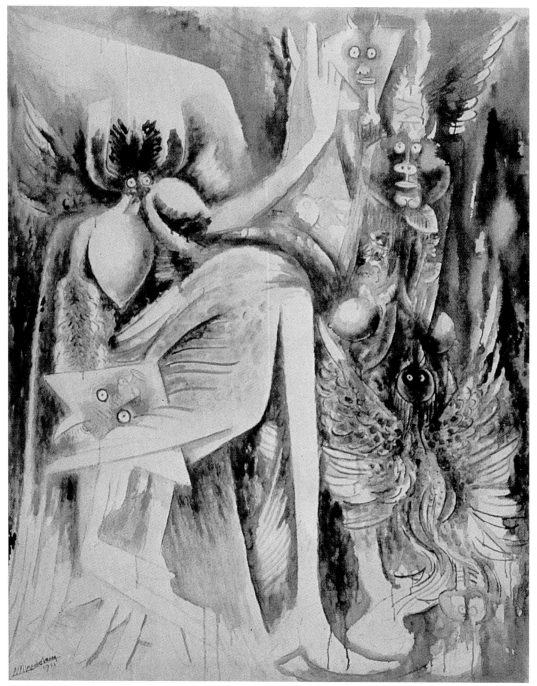

歐雅（風神與死神／偶像）　1944年　油彩畫布　70×60cm　私人收藏

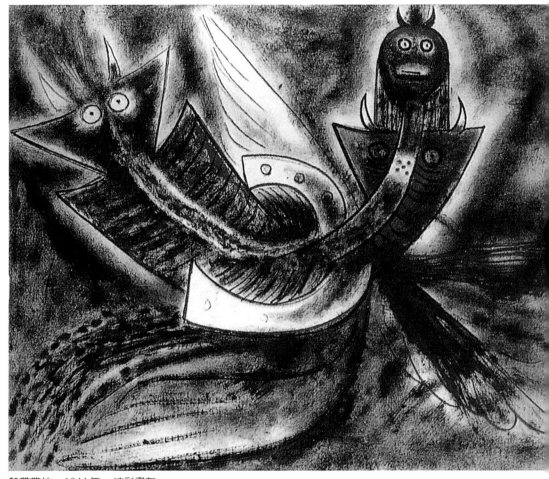

熱帶叢林　1944年　油彩畫布

中，舉林飛龍一九三九年的〈桌子〉為例，稱此作品是以馬諦斯的
輕筆觸來畫的，他將之轉化成圖式符號，並創造出具暗示性的平
衡。另一例子是他一九四六年所作的一系列水彩作品，表現手法充
滿自信，他以一連串相呼應的灰、黑、白，交織著令人難以忘懷的
線條。

　　林飛龍一九四四年所畫的〈炸彈水果〉，是具有現代感的瘋狂
作品，也證明他是一位天才色彩家，他在其他作品中的強烈色彩，
在這裡已變得非常優雅。垂直的韻律感再度出現，不僅溫柔且具神
祕感，無疑林飛龍在此作品中呈現出他的東方傳承。

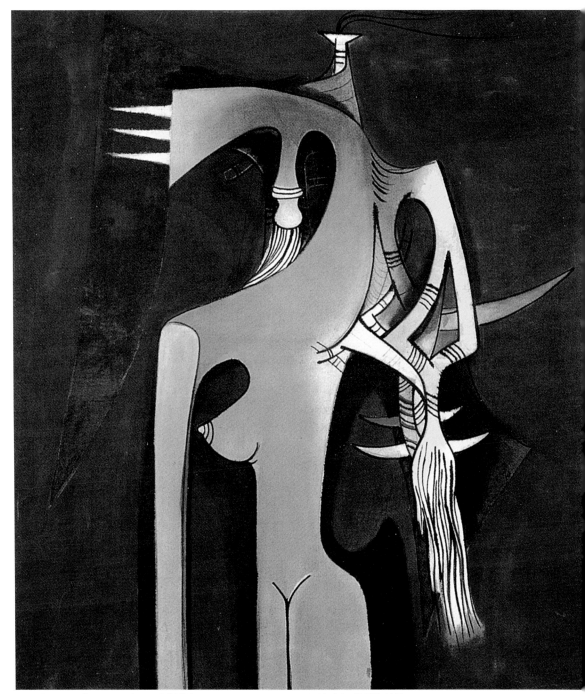

桑貝吉‧桑貝吉　1950 年　油彩畫布　125.4×110.8cm　紐約古根漢美術館藏

在他一九四七年的〈尼日女妖〉中，具
象的乳房、肢體及臀部，為一已抽象化的頭
顱所主導。我們在其他的畫作中也能找到一
些類似的趨向，幾乎都描繪了一些神祕的生
物，像一九四七年的〈人物〉、一九四○年
的〈未婚妻〉、一九五○年的〈桑貝吉・桑
貝吉〉及〈花〉等均屬此類。這些作品並無
共同點，不過都是非具象的藝術，這與林飛
龍的精神有些迥異。一般而言，他總是採用
強有力的表現手法，將主要的力量轉化成一
些與現實沒有立即關係的造形。如果這些造
形似人物，那可能是藝術家的求全，因為他
覺得有必要讓我們的視覺有一些依據來辨
識。這些作品雖不那麼寫實，但卻近似非個
人精神予以具體化的剛果面具雕塑，或非洲
抽象化的人物造形。對非洲人而言，看不見
的東西並不全然抽象，林飛龍也具有相同的看法，雖然他使用了一
些象徵符號，那卻是介於認識與不認識之間。

星狀豎琴（局部）
1944年　油彩畫布
210×190cm
私人收藏

在他一九四五年的〈靜物的醒覺〉，我們看到一具垂直的菱形
它變成一種主調，並同時一再出現於〈穀倉〉、〈化學婚禮〉、
〈窗〉、〈夜光〉、〈滲透之歌〉、〈安提列斯遊行〉與〈菱形〉等
作品中。在一九五○年的〈門檻〉中，兩具淡黃色的菱形被插在三
具灰色的菱形之中，此幾何形主題被重複運用，幾乎已成為藝術家
的愛戀與堅持，顯然在他的作品中具有某種含意。菱形的四個尖
端，暗示著指南針的前頭，上下兩邊的尖端代表高與低、天空與地
球，四個邊均同樣長度，暗示著平等的理念，或許我們也可以從這
裡感覺到子宮的聯想。一九六七年當林飛龍參加哈瓦那的五月沙龍
展時，他參與了一項集體壁畫創作計畫，他在每一處的螺旋形的中
心，畫了一具結合菱形與弓形的造形。

一九四六年林飛龍決定重回巴黎，他途中經紐約停留了一段時
間，並結識了紐約現代美術館總監詹姆斯・史威尼（James Johnson

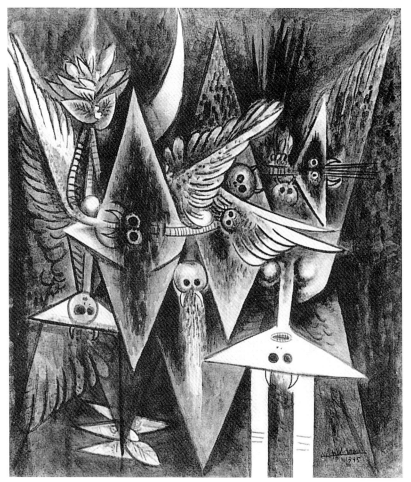

安提列斯遊行　1945年　油彩畫布　125.5×110cm　邁阿密私人收藏

　　一九四六年林飛龍決定重回巴黎，他途中經紐約停留了一段時間，並結識了紐約現代美術館總監詹姆斯・史威尼（James Johnson Sweeney）、超現實主義藝術家杜象、作家尼古拉・卡拉（Nicolas Calas）以及畫家亞希勒・高爾基（Arshile Gorky）與羅伯托・馬塔（Roberto Matta）。在一九四七至五二年間，他分別住過巴黎、紐約及哈瓦那，並訪問了義大利與英國。一九五○年他與海倫・賀哲兒離婚。一九五二年他榮獲哈瓦那沙龍大獎，那年他定居巴黎。自一九五四年之後，他是五月沙龍展的參展常客。一九五五年他遇到瑞典藝術家羅・勞琳（Lou Laurin），並與她於一九六○年在紐約結

第三世界　1965～1966年　油彩畫布　251×300cm
哈瓦那國家美術館藏

林飛龍畫稿

莫斯科與斯德哥爾摩訪問過一段時間。

　　一九六六年斯德哥爾摩、漢諾威、阿姆斯特丹及布魯塞爾等城市為他舉辦重要的回顧展，這年他為古巴畫了一幅〈第三世界〉向革命致敬。一九六七年他在賈桂琳・賽滋（Jacqueline Selz）與卡羅斯・法蘭吉（Carlos Frangui）的協助下，仿傚巴黎籌辦了一項哈瓦那五月沙龍展（Havana Salon de Mai）。一九六八年巴黎現代美術館為他舉辦了重大回顧展，展出極為成功。

晚年作品將生命中私語轉化為高度美學符號

　　一九六四年，林飛龍在義大利熱那亞海灣發現了一個傾心的小鎮亞比索拉・馬爾，並決定在那裡依照自己的設計建一房子與工作室，不過他仍在巴黎保留一處公寓。在新房屋落成時，他邀請所有鄰居前來參加新居落成晚宴，從新工作室坐落的山丘上可以俯視整

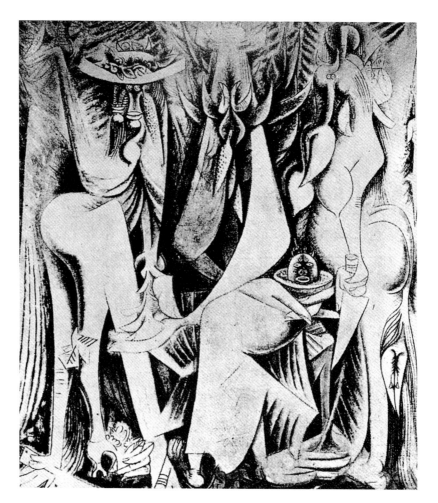

永恆的光臨　1945 年

室，不過他仍在巴黎保留一處公寓。在新房屋落成時，他邀請所有
鄰居前來參加新居落成晚宴，從新工作室坐落的山丘上可以俯視整
個海灣，園子裡有他收藏的巨型圖騰，他與羅‧勞琳生的三名子女
分別出生於一九六一年、一九六二年及一九六九年，他們的第一個
名字 Eskil 、 Jan 、 Jonas ，非常國際化，均是取自不同民族與世界
的簡要稱謂。

　　這些年來他從未停止過創作，他那不朽的人物作品，諸如一九
四九年帶有盾形面具的〈人物〉、一九五五年帶柔軟線條的〈坐著
的女人〉、一九五九年〈嫁給上帝的新娘〉中的神祕生物、一九六

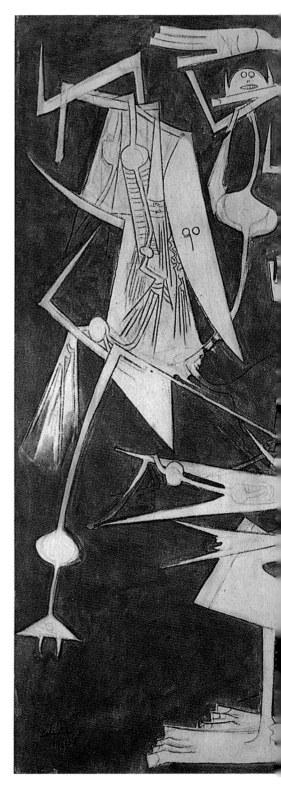

客人　1966年　油彩畫布　210 × 250cm　佳納畫廊藏

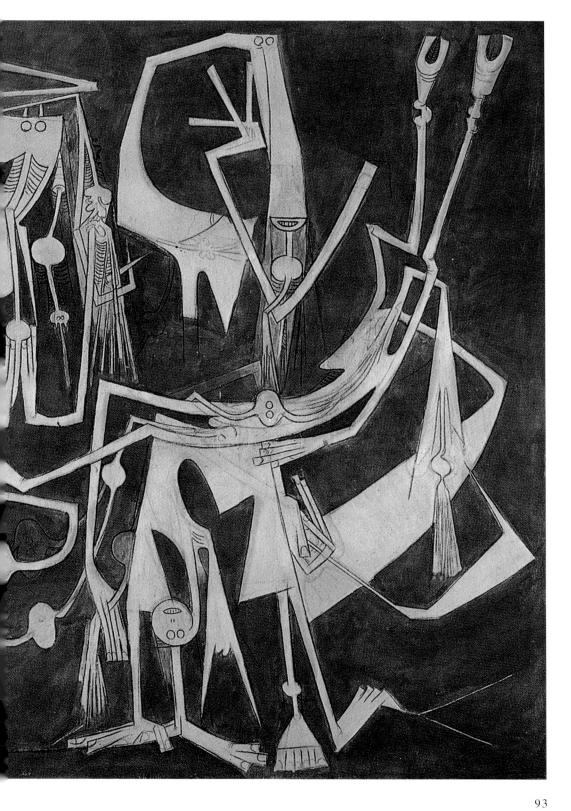

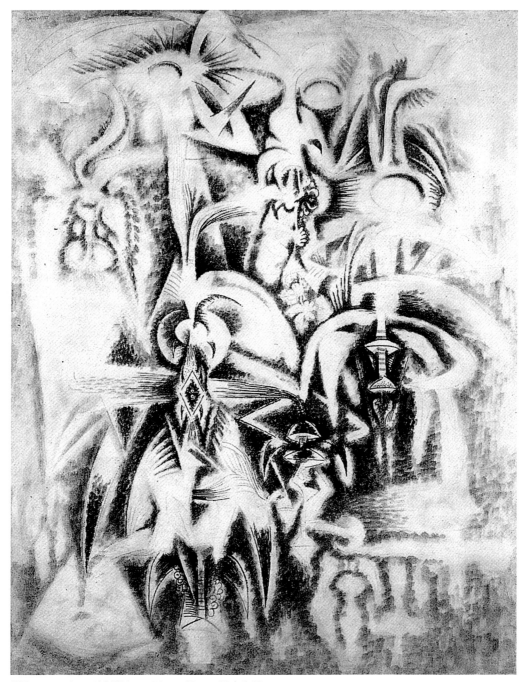

變化　1945年　油彩畫布　158×125cm　私人收藏

何内‧波多卡瑞若,
神話人物 1945年
水粉彩、紙
94.6×70.5cm
紐約現代美術館藏

圖見92頁導,其人物均出現於森林中,像一九六六年的〈客人〉與一九六四年的〈身體是靈魂的鏡子〉是由豐富的線條織成緊密的網狀。在〈客人〉中,色彩較輕快,以強調身體的流動感,交疊的造形如今較爲直線排列。〈叢林〉中的素材仍未放棄,但已發展爲具高度美學的追求,其「書寫」帶有明朗生動之感。所有偉大的藝術家都在創造宇宙,他們在人類與世界的關係中,開創了新的幻覺,他們需要傾聽一下自生命中發出來的私語,此種心聲已由林飛龍掌握到,並將

95

森林之歌　1946年　油彩畫布　153×106cm　私人收藏

海地人的繪畫　約1945～1946年　墨水、紙　私人收藏

之轉化成符號。

　　林飛龍在亞比索拉・馬爾，加入了阿斯吉・強（Asger Jorn）的陣營，阿斯吉・強是眼鏡蛇（Cobra）集團的贊助人，大家都知道眼鏡蛇集團的畫家強調的是北歐精神，集團的名稱是由哥本哈根、布魯塞爾及阿姆斯特丹三個北歐城市名稱的前面字母所組成。阿斯吉・強在義大利停留期間，將他的時間花在陶藝的創作上，他曾為亞比索拉・馬爾的一所高中創作了一件三乘十三公尺大的不朽作品，風格是仿傚當地的古老傳統，而亞比索拉・馬爾自羅馬時代即已因陶藝而遠近知名。林飛龍對陶藝的技法非常好奇，也一起參與製陶

聚會 1945 年
油彩畫布
152.5 × 212.5cm
巴黎龐畢度中心藏

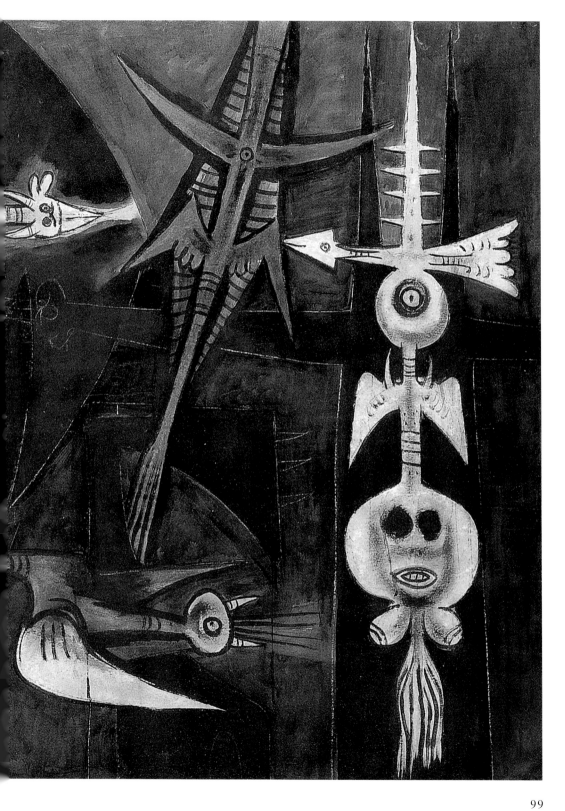

工作室　1947年　油彩畫布　67.3×81.3cm　私人收藏

工作，在一九六一年時，他曾一度放棄陶藝嘗試。

　　直到一九七五年他又決定再度投入製陶工作，起初他顯然只是把它當成一種遊戲來玩，不久他尋找到一種超現實主義式的自發手法，任自己自由發揮，之後他對陶藝著迷不已，驚奇於陶藝依火候、配色反應與突變所產生的意外效果，他常常無法入睡，為的是期待看到陶燒窯後所帶來的驚奇結果與不可預期的色調。

　　隨後的幾個月，林飛龍幾乎將他的全部時間投入陶藝，很難有時間再畫畫，他希望在一九七六年底可以產出五百件作品，他的部分作品被展示在亞比索拉‧馬爾的陶藝博物館，這也是回應某些在地陶藝家所熱切要求而為的。他們曾好奇地問林飛龍何以對他們傳統技巧不大感興趣。該小鎮還因此給予他榮譽鎮民的表揚。

　　林飛龍對陶藝的感情乃是一種深沉又私密動機的反應，他從陶藝中找尋到人類最古老創造活動的樂趣，陶藝是泥土與火的結合結果，它是運用煉金術來結合精神與物質的。對林飛龍來說，陶藝並

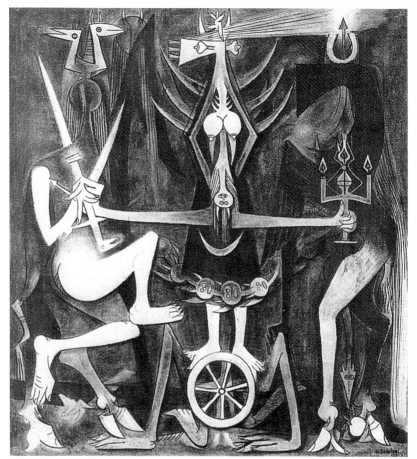

婚禮　1947年　油彩畫布　215×197cm　柏林國家畫廊藏

藝中找尋到人類最古老創造活動的樂趣，陶藝是泥土與火的結合結果，它是運用煉金術來結合精神與物質的。對林飛龍來說，陶藝並不只是一種次要活動，正因為它能傳達他造形的意義，它正像他的繪畫一樣，都是他藝術世界的表現。

在他亞比索拉·馬爾的工作室牆上，掛著幾件描繪奇特飛鳥的畫作，以及不少「加勒比海公雞」的作品，這是他後期常畫的主題，他的妻子羅·勞琳也是一位藝術家，她常使用材料元素來創造充滿幽默感的迷人作品。林飛龍有時也會面露愁容，他或許正在思考著人類的苦難、不正義與暴政，這些都是他絕不能接受的，他只有在看到自己的孩子時才會露出孩童般的微笑。

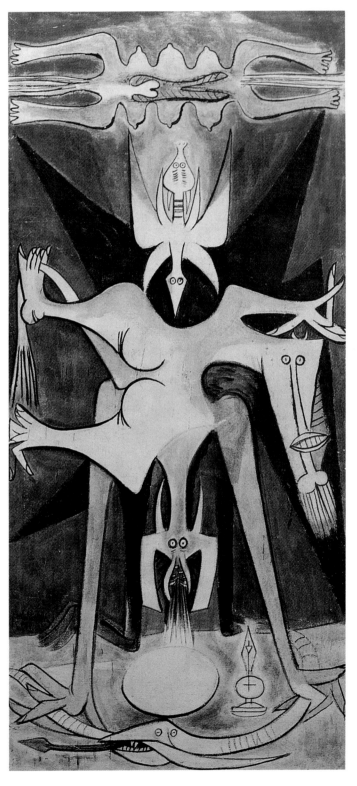

耶穌誕生圖（天使報喜） 1947年
油彩畫布 216 × 100cm 私人收藏

戰士 I 1947年 油彩畫布
107 × 84cm 巴黎雷隆畫廊藏
（右頁圖）

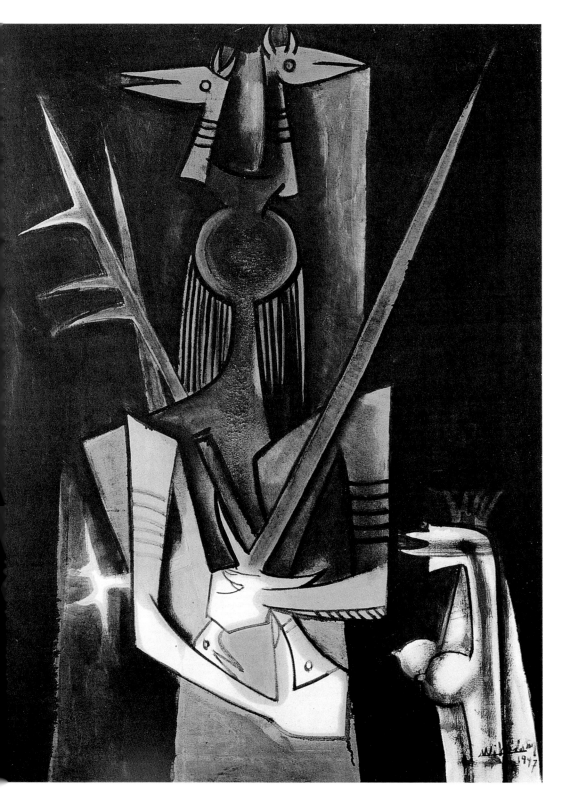

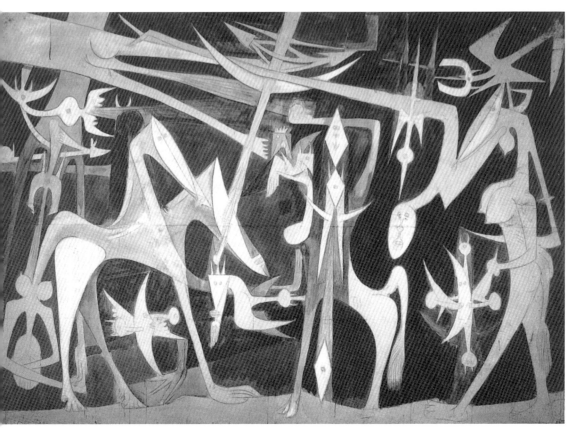

大型構圖　1949 年　油彩、紙裱貼於畫布　291 × 421cm　私人收藏

性報復，爲了達到他復仇的目標，他運用了所有具侵略性的意象，諸如刀、爪及牙等，做爲他的象徵符號。我們也可以在林飛龍的繪畫中發現這類意象，除了甘蔗、鐮刀與水果之外，我們見到了似刀刃的葉片、剪刀與怪獸。

　　一而再，再而三地，我們在林飛龍的作品中發現到，在人類的叢林中或是心靈花園中，眞是醞藏著何其多看不見的偉大東西。

超越族群階級，探人類本質，重建新美學疆界

　　綜觀林飛龍一生的藝術演變，他可以說是廿世紀中葉最具獨特風貌的藝術家之一，他的獨創性並不是因爲得利於他與同時代知名

無題　1947 年
油彩畫布　178 × 122cm
私人收藏
（右頁圖）

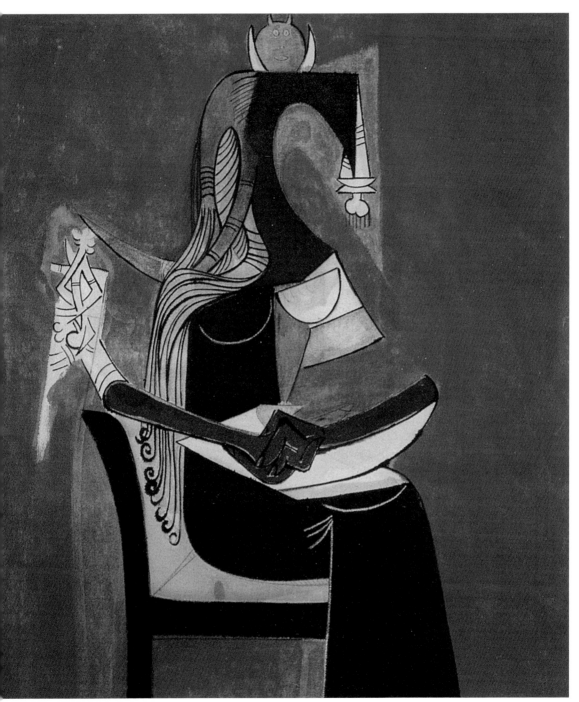

我是　1949年　油彩畫布　125×108cm　巴黎私人收藏

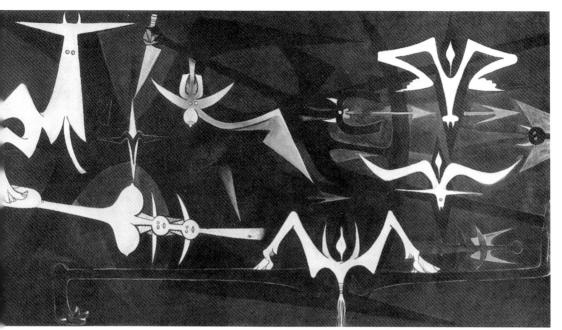

地球的抗議　　1950 年　　油彩畫布　　151.7×284.5cm　　紐約古根漢美術館藏

的畢卡索及布魯東交往關係而來，林飛龍的獨特性主要源自他全然
拒絕了西方傳統的藝術正典，此種拒絕正典的精神，可以說影響到
廿世紀後半葉的藝術革新運動。林飛龍開始藝術創作時，正當西方
世界轉首開始關注「第三世界」的多元文化財富時，此多元文化財
富先前不是被忽略，就是完全被當成民俗或人種學看待，而林飛龍
卻能將嶄新的知覺意識融入，創造出一種具有高層次意涵的藝術造
形，此種造形已與傳統切斷關係，它改變了過去的藝術策略，而重
新建立起新的地理與美學疆界。

　　這些藝術的重大革新發展，均發生於第二次世界大戰爆發之
後，那絕不是一件巧合之事，即使在當時的西方世界，某些傳統觀
念與美學正典仍然主宰著文化及政治領域。在廿世紀的最初十年，
藝術家們已開始對既有的藝術表現模式及基本學說提出挑戰，比方
說，杜象當時即開始嘗試一種結合了沉思實踐、比喻手法與裝飾樣
貌的批評法，此批評法挑戰著既有的藝術基本概念，並可做為持續
發展革新藝術手法的基礎，此刻藝術是在一種新的定義基礎上被重

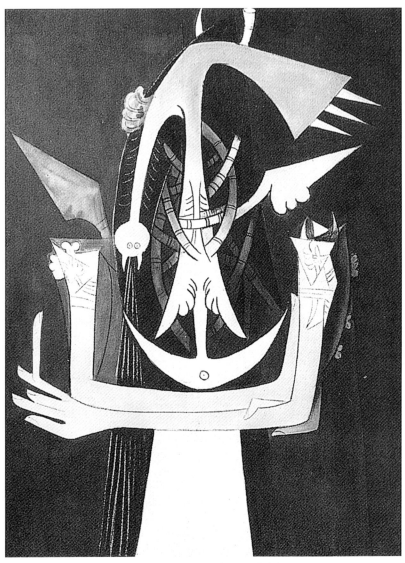

Lunguanda Yembe（構圖／月亮之鴿） 1950 年 油彩畫布 130 × 97cm
巴黎私人收藏

奇里威納的末婚妻 1949 年 油彩畫布 128 × 113.5cm（右頁圖）

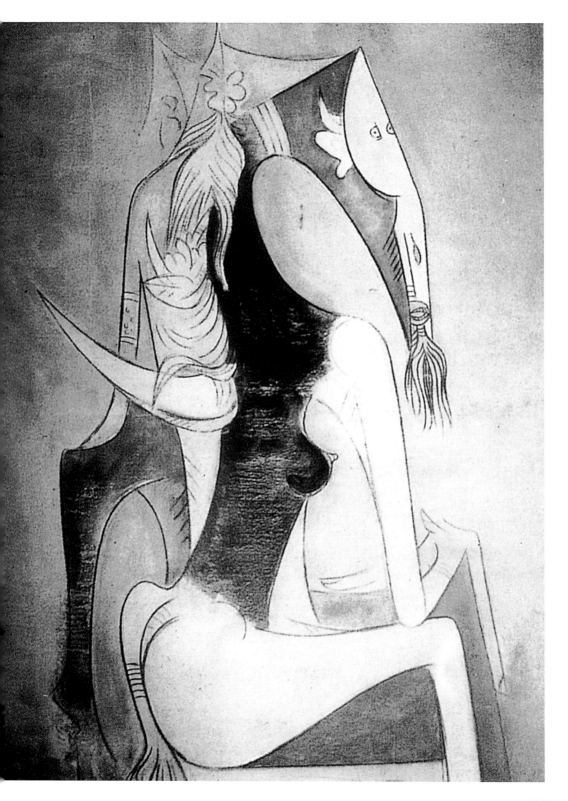

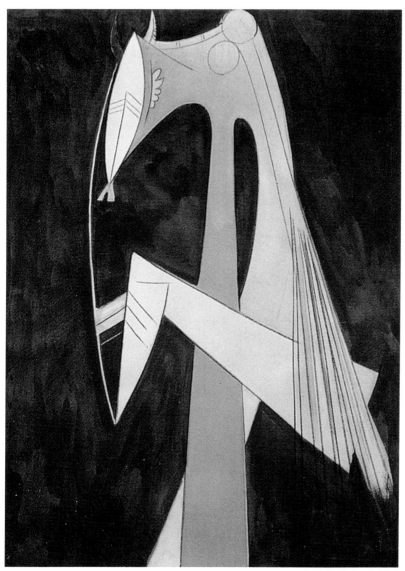

麗莎蒙娜　1950 年　油彩畫布　130 × 97cm　私人收藏

祕密儀式　1950 年　油彩畫布　155 × 110cm　私人收藏（右頁圖）

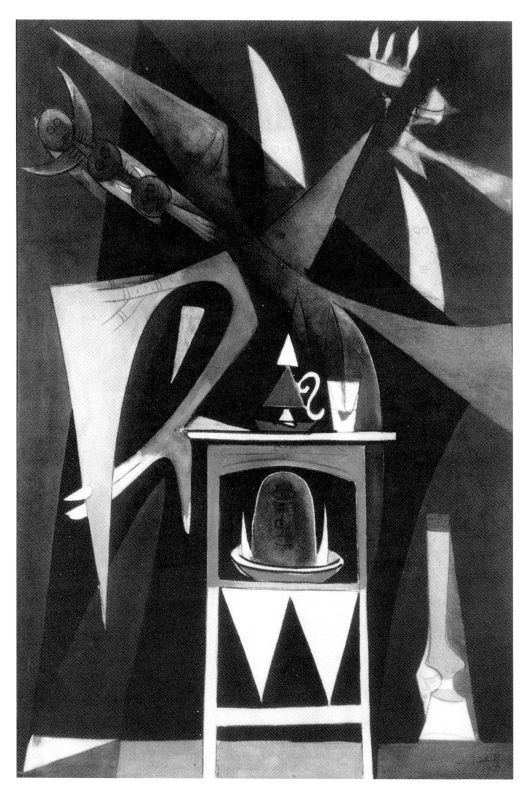

111

不易燃之物　1950年　油彩畫布　90.2×108cm　私人收藏

水之辮　1950年　油彩畫布　124×109cm　私人收藏（右頁圖）

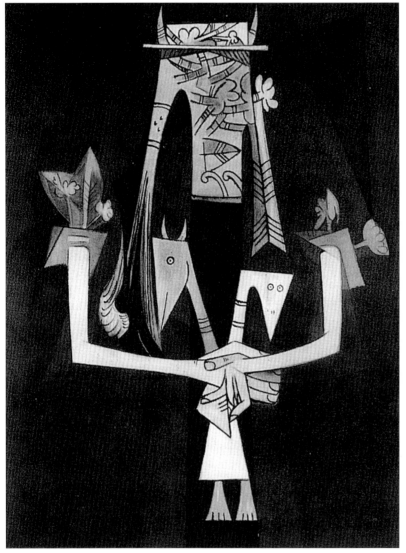

奉獻儀式　1950 年　油彩畫布　132 × 102cm　私人收藏

貌的批評法，此批評法挑戰著既有的藝術基本概念，並可做為持續
發展革新藝術手法的基礎，此刻藝術是在一種新的定義基礎上被重
新建立，我們可以感覺到其能量正被釋放出來。在經由第一次世界
大戰衝擊之後，當時可使用的藝術手法似乎只有二種：一為繼續立
體派的分析理念，另一為採用寫實或新古典手法重回具象風格。

　　林飛龍雖然曾在哈瓦那接受過學院派傳統的訓練，後來也發覺

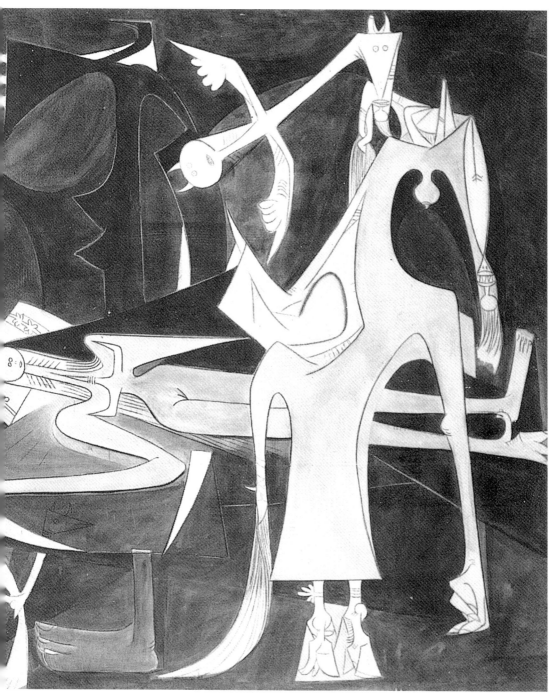

洞察力　1950年　油彩畫布　239×253cm　鹿特丹國家美術館藏

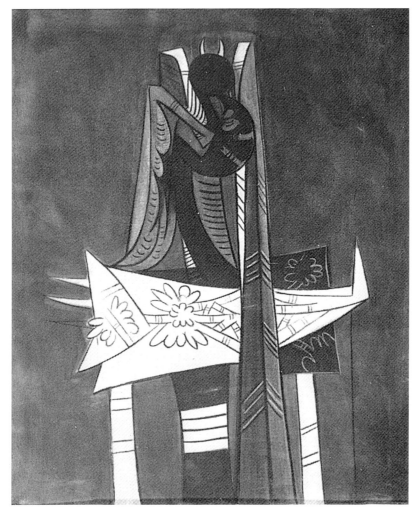

艾貝　1950年　油彩畫布　104×87.6cm　倫敦泰德美術館藏

自己並不滿意傳統的繪畫手法，正像他所遇到的其他年輕藝術家一樣，先到西班牙，再到法國留學，他想要從學院派的美學枷鎖中解放出來。

　　他與畢卡索相識於一九三八年，他們雖然都經歷過西班牙內戰，又具有共同的文化根源，但林飛龍並沒有讓自己過度受到已成名的畢卡索之美學的影響，實際上在一九三六至四〇年間，他的作品更受到馬諦斯的影響。一九四〇年林飛龍的人物圖像作品較接近亞伯托・傑克梅第，二人均熱中探討表現人類的真實面目，尤其正

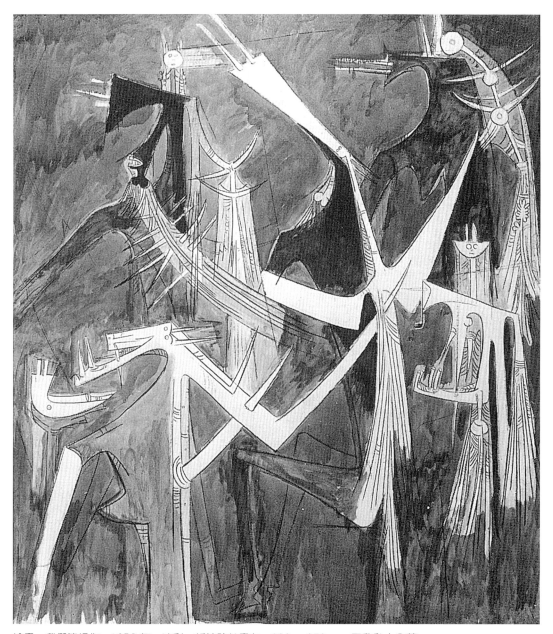

繪畫，我們等候你　1958年　油彩、紙裱貼於畫布　280×270cm　巴黎私人收藏

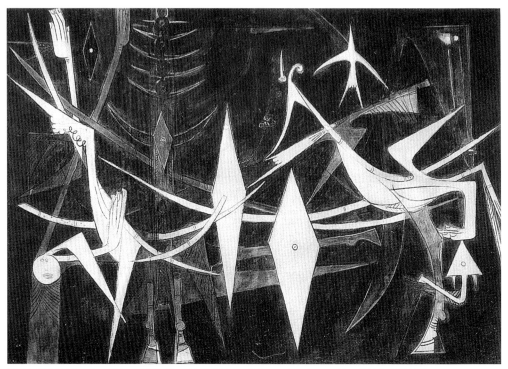

構圖（對位法） 約1956～1958年 油彩畫布 205 × 284.5cm 哈瓦那國家美術館藏

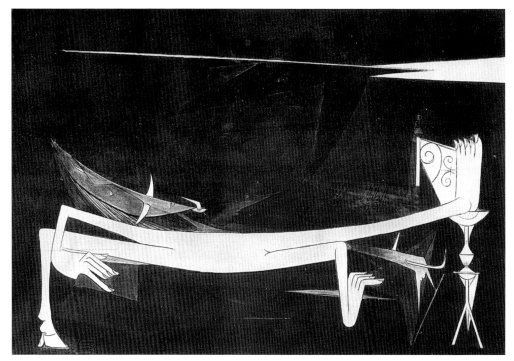

當我未睡著時，我作夢 1955年 油彩畫布 148 × 216cm 蒙特里美術館藏

擬態的腳步 II　　1951 年
油彩畫布　　116 × 142cm

鏡子之後　　1953 年
彩色石版畫　　56 × 39.5cm

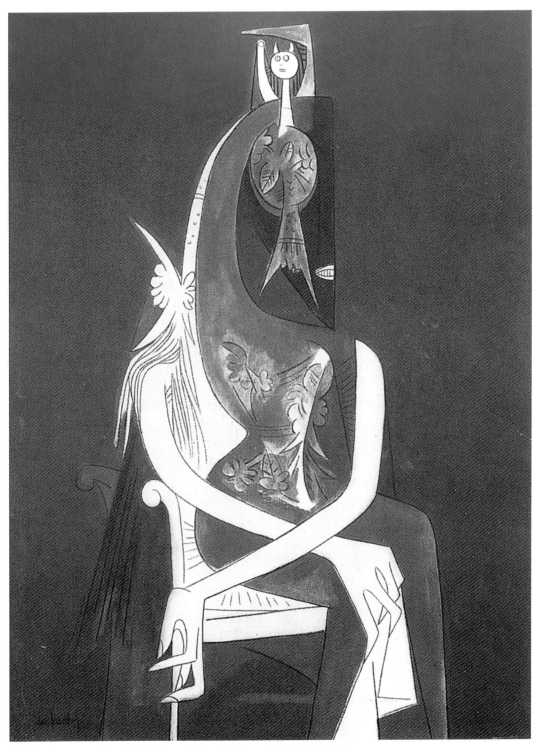

坐著的女人　1955 年　油彩畫布　130.8 × 97.7㎝　赫胥宏美術館藏

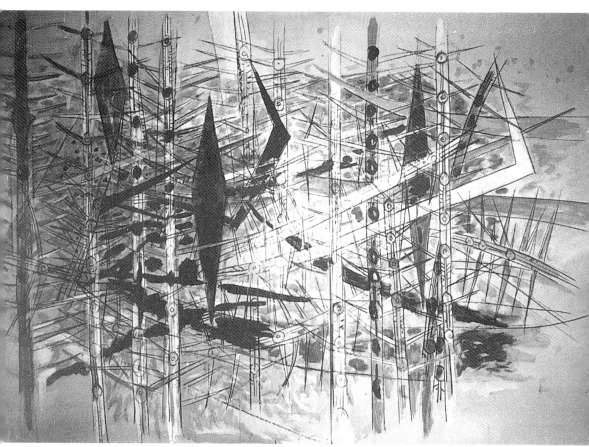

無題（荊棘叢林系列） 1958 年 混合媒材、紙裱貼於畫布 244 × 345cm 私人收藏

無題（荊棘叢林系列）
1958 年
混合媒材、紙裱貼於畫布
237 × 355cm
巴黎私人收藏

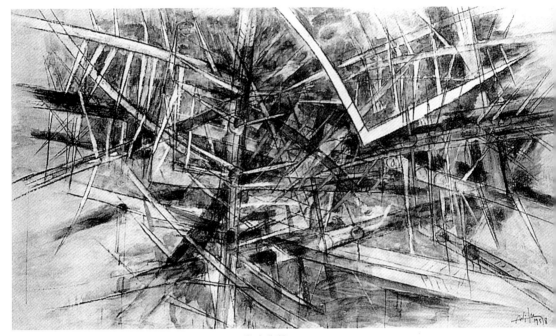

荊棘叢林　1958年　油彩、紙　113×200cm　私人收藏

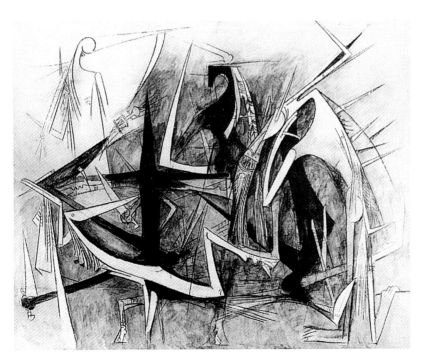

豢養的鋸魚　1959年
水彩、紙裱貼於畫布
247×310cm
李奇登斯坦藝術與
媒體中心藏

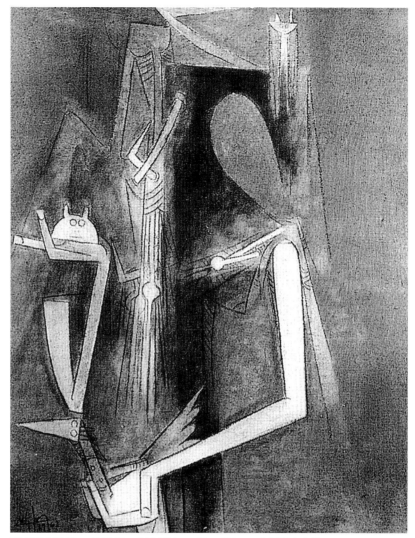

歐森與艾里瓜　1962年　油彩畫布　93×74cm　米蘭私人收藏

當戰爭扭曲、摧殘了人類的生存，社會大變動造成生機陷入困境。不過二位藝術家所運用的藝術手法卻不同，傑克梅第是以高度的素描手法來描繪具象的虛假真理，而林飛龍則是以簡約的造形手法來陳述具象的本質。

　　一九四一年在林飛龍持續停留歐洲十八年後，他返回古巴老家。對古巴非洲裔傳承的新體認，引發了他藝術演化邁向新的成熟

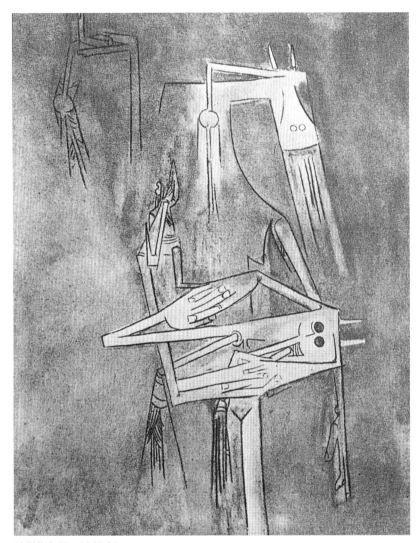

林飛龍作品　1965 年

發展，其實在他旅歐期間，即曾與研究非洲雕塑的美學家卡爾‧愛因斯坦（Carl Einstein）及超現實主義領導人物布魯東來往，早已開始對造形的元素及其形而上的本質進行探討。如今返回古巴重新發現家鄉的多元族裔與文化的混雜性，當他找到了感染非洲傳統的新環境時，自然就從簡單的歐洲感情中轉移出來。不過當時古巴也面臨著非洲裔傳承本質逐漸喪失的危機，儘管有一些像麗迪雅‧卡布瑞娜（Lydia Cabura）及費南多‧奧提茲（Fernando Ortiz）等文化

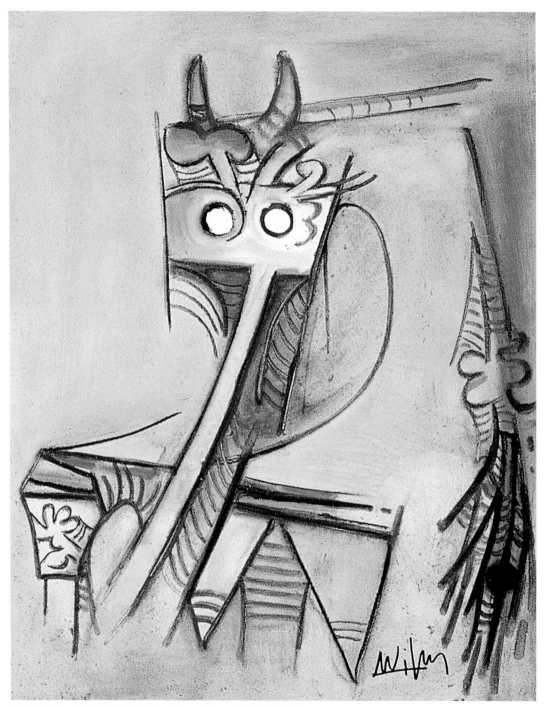

人物5/24　1971年　油彩畫布　50×40cm　巴黎私人收藏

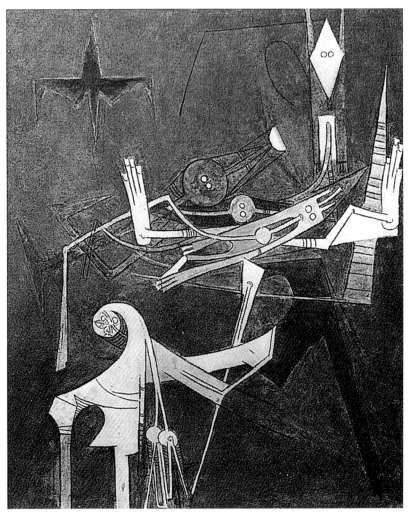

父母之間　1968年　油彩畫布　160 × 131cm　巴黎私人收藏

省文撇（'）啓示錄　1967年　版畫　49 × 40.5cm（右頁圖）

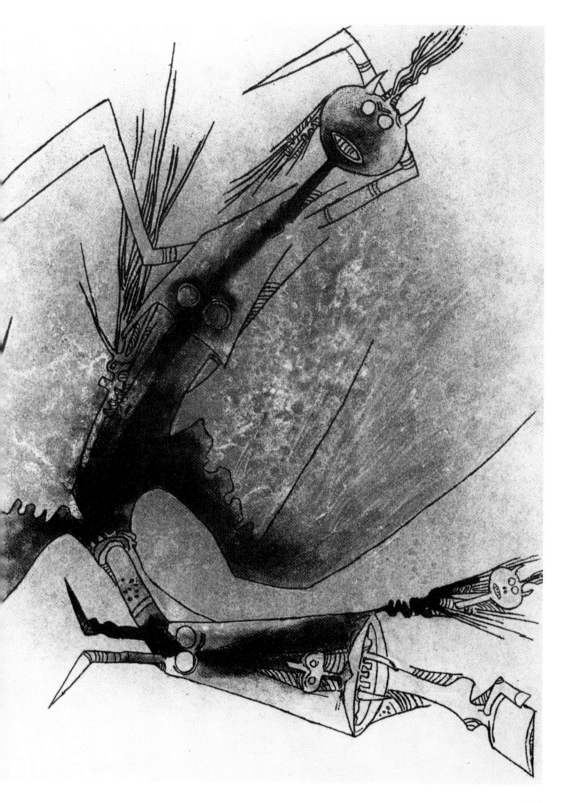

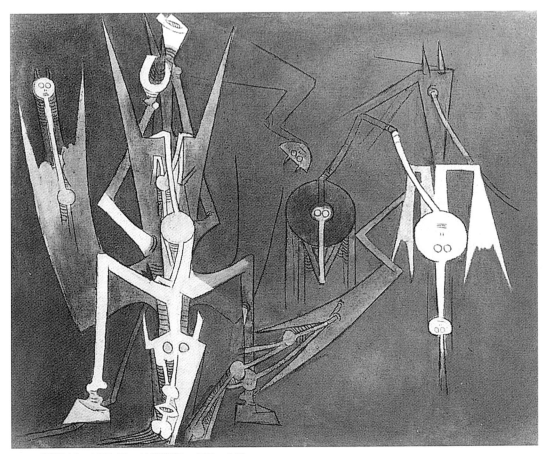

入口（看門人） 1969年　油彩畫布　115×145cm

白鳥　1970年（右頁圖）

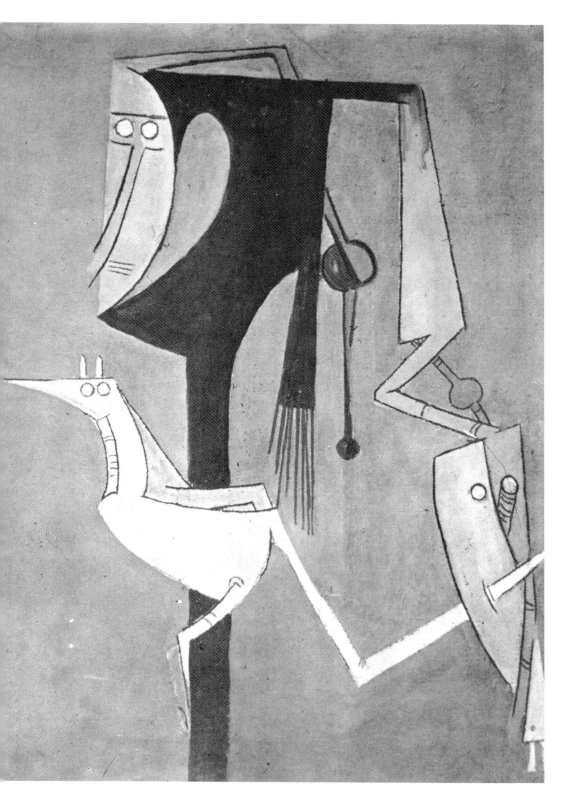

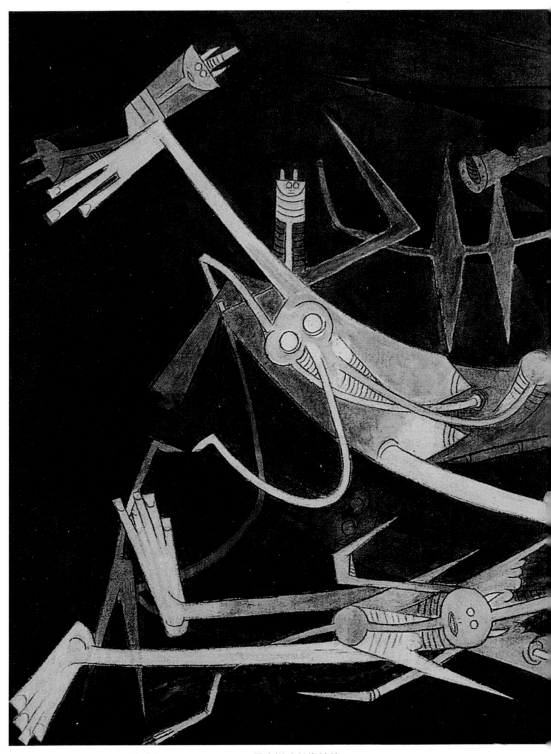

亞當與夏娃　1969年　油彩畫布　146 × 218cm　日本橫濱美術館藏

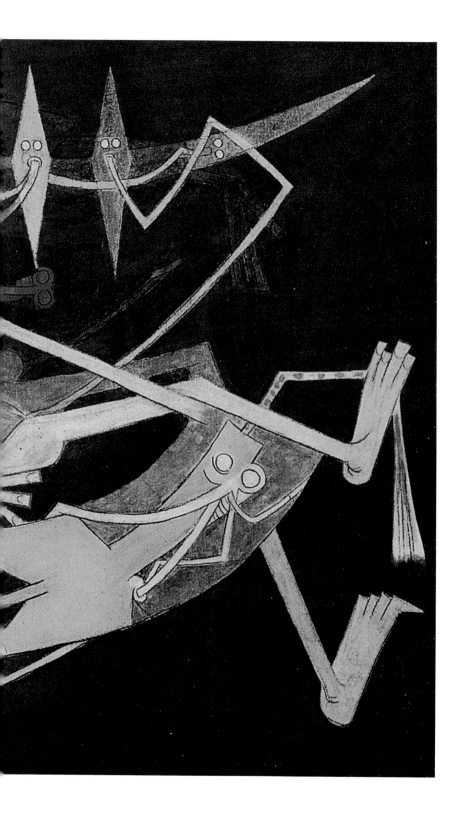

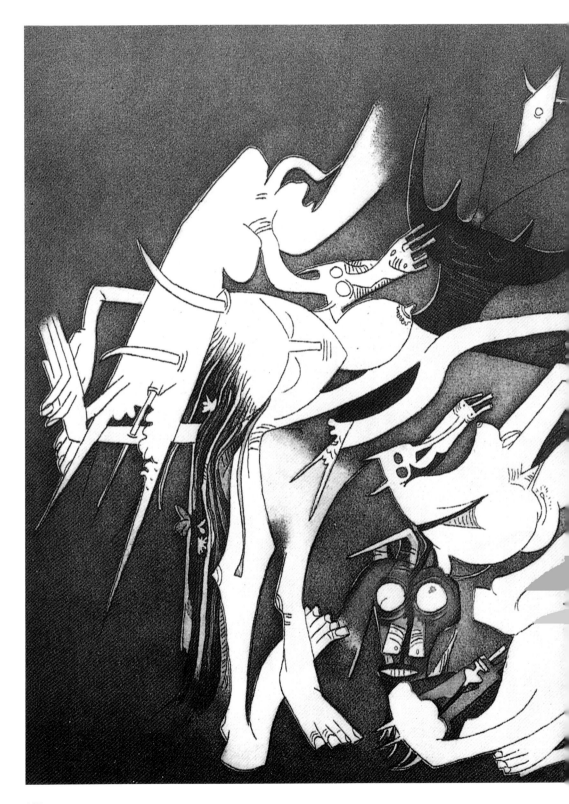

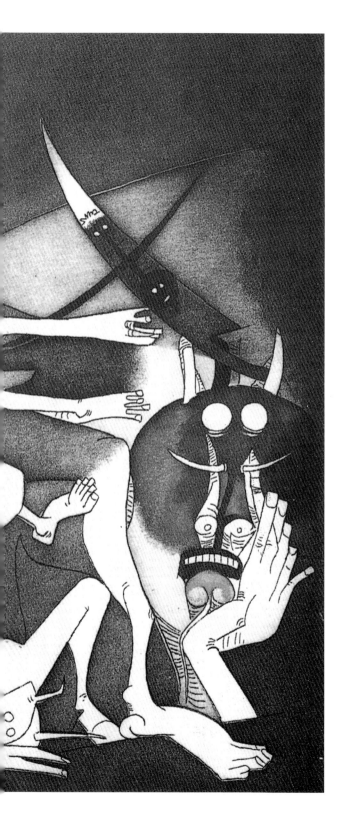

天使報喜　1969～1982年
銅版蝕刻版畫　61×80.5cm

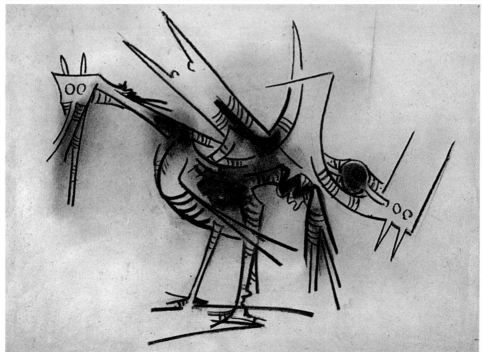

粉筆畫　1960～1970 年

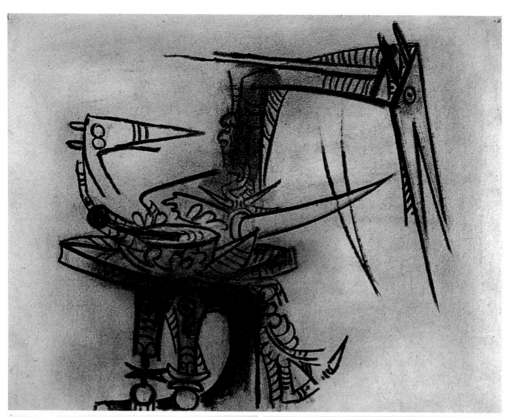

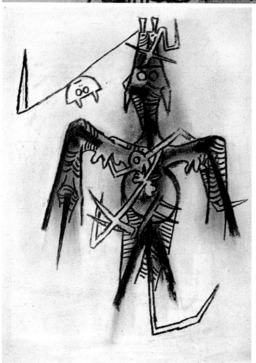

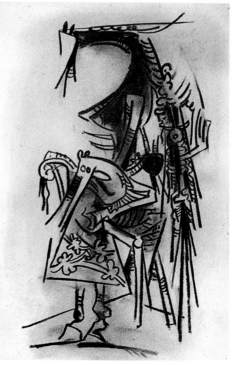

粉筆畫　1960～1970 年

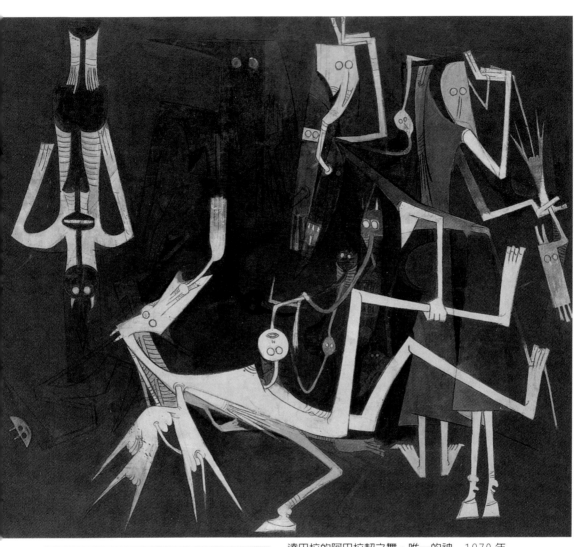

達巴拉的阿巴拉契之舞，唯一的神　1970 年
油彩畫布　213 × 244cm　私人收藏

粉筆畫　1960～1970 年

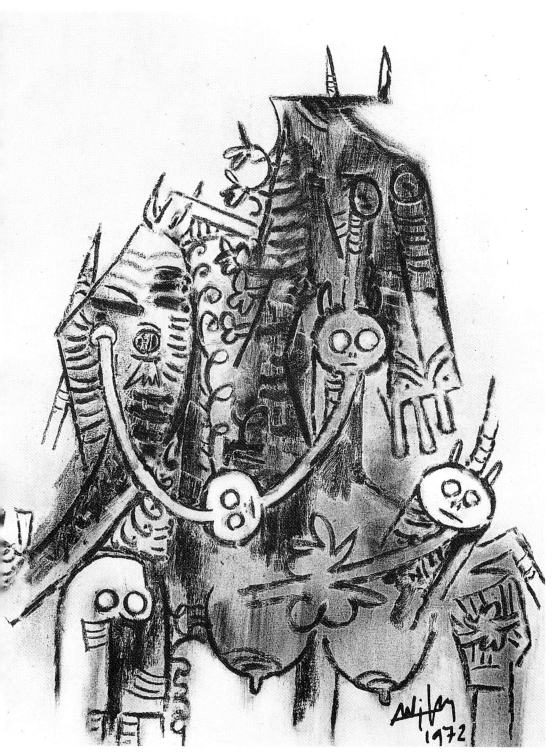

朋友　1972年　油彩畫布　60×50cm　巴黎私人收藏

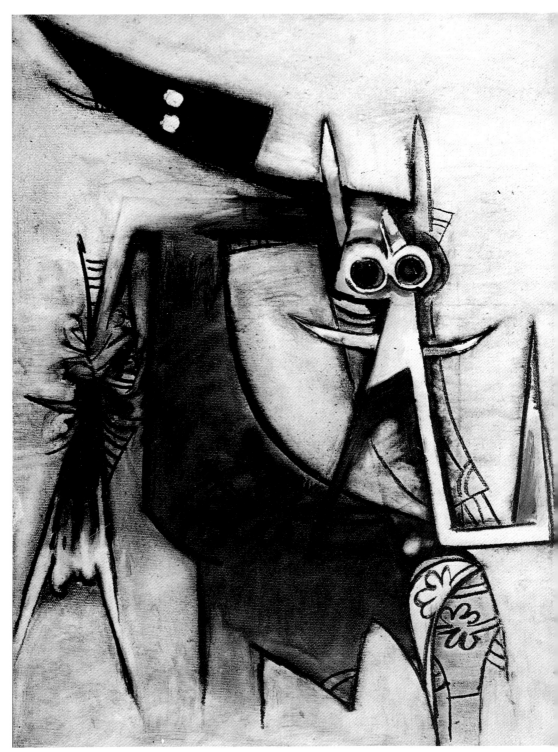

陌生人的畫像　1972年　油彩畫布　50 × 40cm

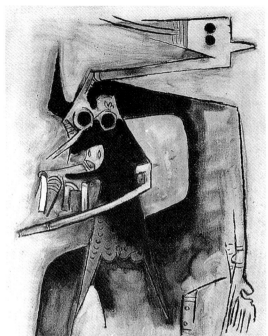

人物7/24　1971年　油彩畫布　50 × 40cm
巴黎私人收藏

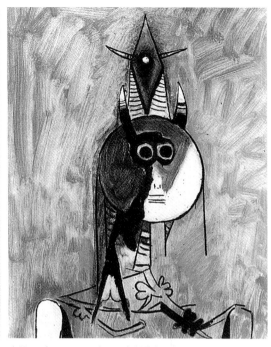

人物19/24　1972年　油彩畫布　50 × 40cm
巴黎私人收藏

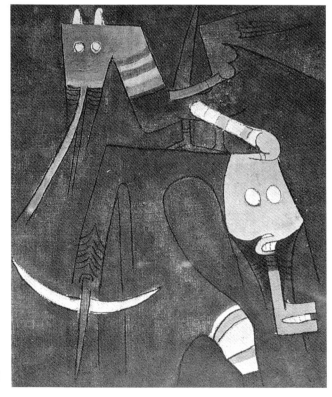

名士　1970年

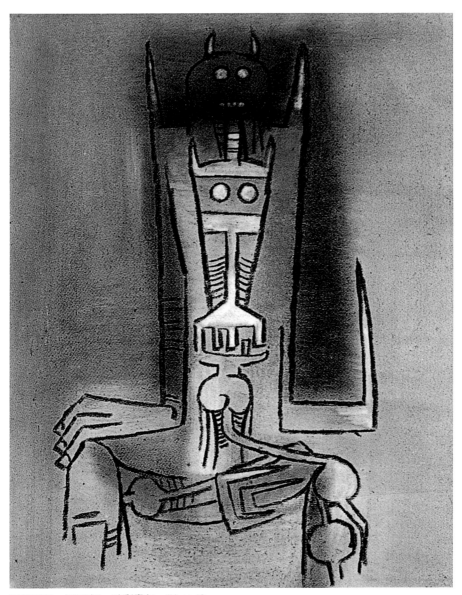

受歡迎者　1972年　油彩畫布　50×40cm

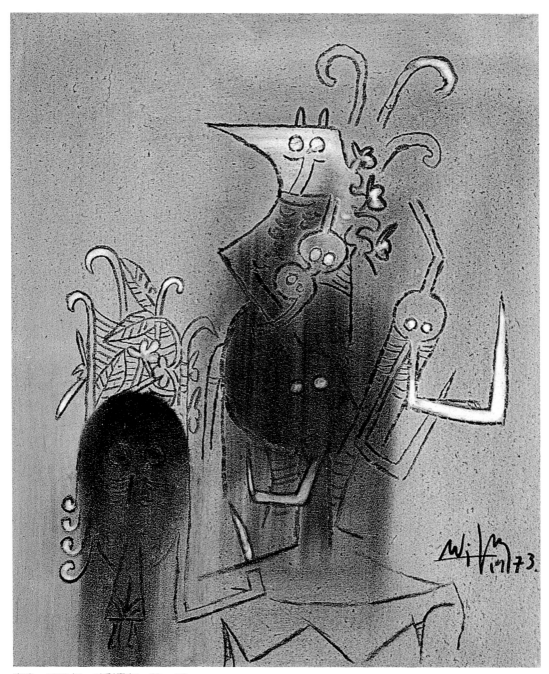

春曉　1973年　油彩畫布　60 × 50cm

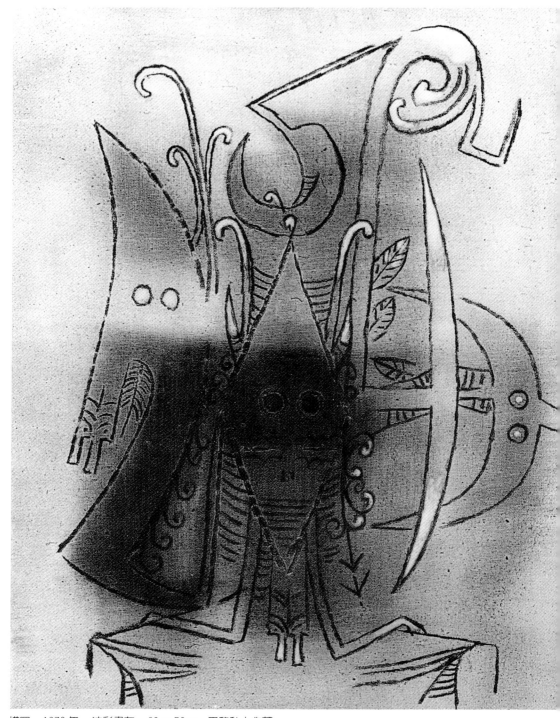

構圖　1973 年　油彩畫布　60 × 50cm　巴黎私人收藏

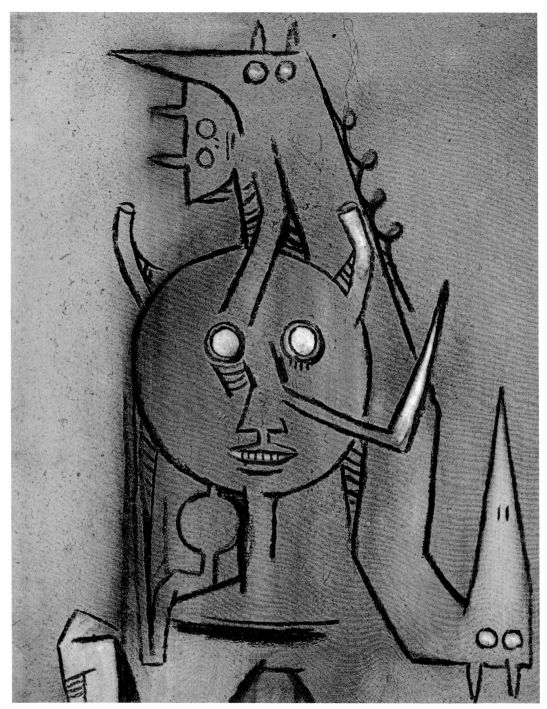

畫像　1973年　油彩畫布　45×35cm

垂直注視　1973 年　彩色石版畫

灰色人物　1974 年　油彩畫布　146 × 198cm
私人收藏

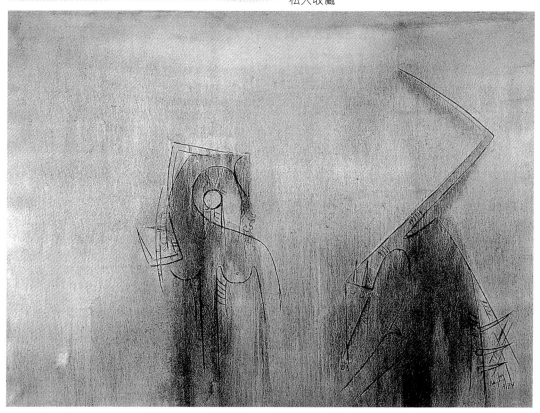

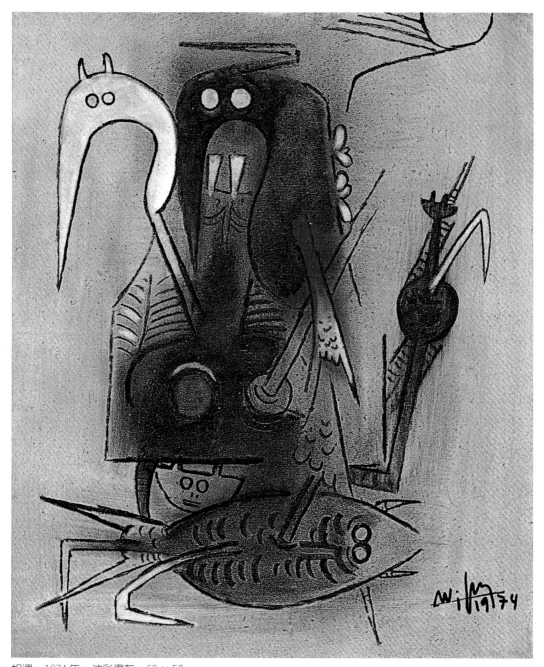

相遇　1974年　油彩畫布　60 × 50cm

沒有離開的離開
1975 年　油彩畫布
70 × 50cm

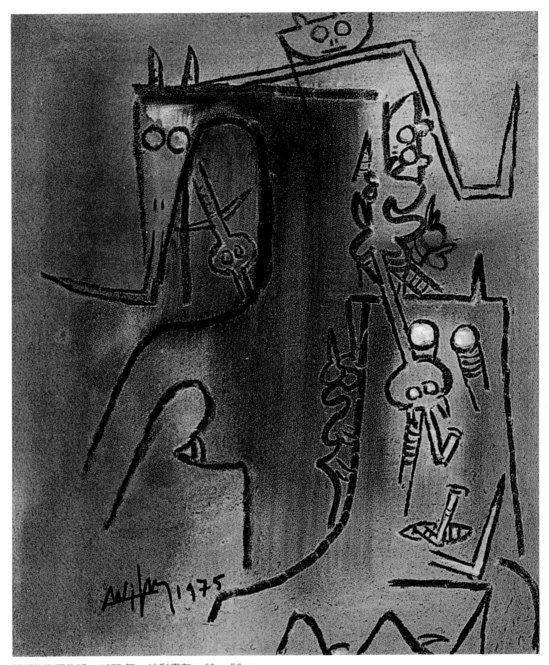

希望的坎坷曲折　1975 年　油彩畫布　60×50cm

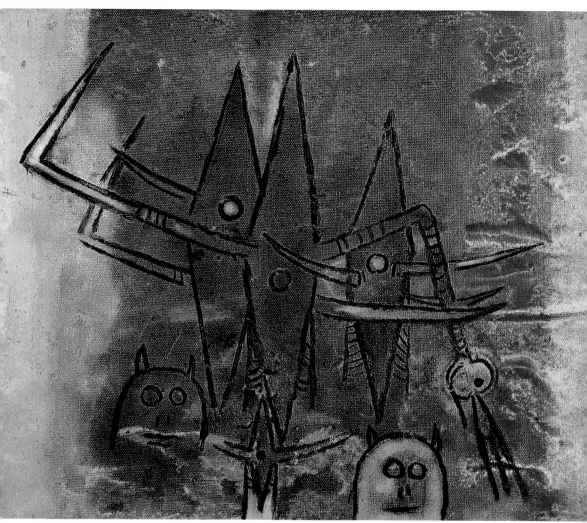

構圖　1975年　油彩畫布　45 × 35cm

林飛龍晚期作品

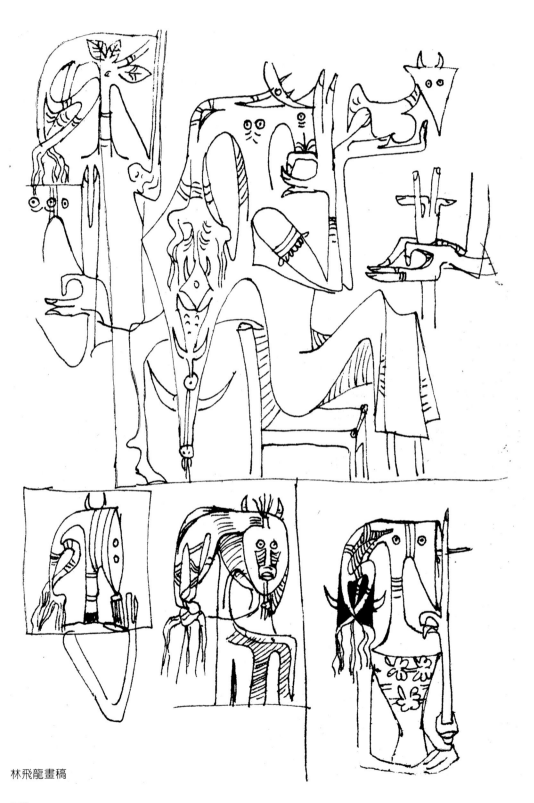

林飛龍畫稿

構圖　1976年　油彩畫布　99×70cm　巴黎私人收藏

熱帶雨林　1981 年
水墨、紙　67 × 51cm
巴黎私人收藏

　　一九四五至四六年他與布魯東訪問海地，讓他深入體認到加勒
比海非洲裔的感覺，一九五○年代在他返回歐洲後陸續到墨西哥與
委內瑞拉旅行，他將原始的力量融進他那充滿生物與文化傳承的自
發性人物構成，這些神祕又具暴力的生物，是以超現實主義的「精
緻屍體」手法，將神話人物與怪獸予以風格化的結合，其中還包含
了一些鳥爪及祭祀刀等考古素材。他的後期作品〈叢林〉已全然放
棄了西方的傳統。

　　儘管林飛龍投入了大量心力於創作，他並未隨五○年代所流行
的自動技法前進，不管他如何添加潛意識的形象或夢境，均不會像
超現實主義藝術家那樣藐視繪畫。林飛龍所潛心探討的是普世的生
存價值，因此他所結合的多元派別，在前衛藝術世界中即顯得格外
突出，也正反映了他在與西方藝術斷裂後的獨特才華表現。林飛龍
來自歐洲與拉丁美洲背景的混雜文化，讓他能從多重視角來觀察西
方世界，他那多元超然豐富元素包容了非洲、加勒比海等各方資
源。林飛龍可說是多元族裔具體化表現的代表人物，他已超越族群
社會階段區分，堪稱為廿世紀第一位真正探究人類本質的藝術大
師。

林飛龍雕塑作品欣賞

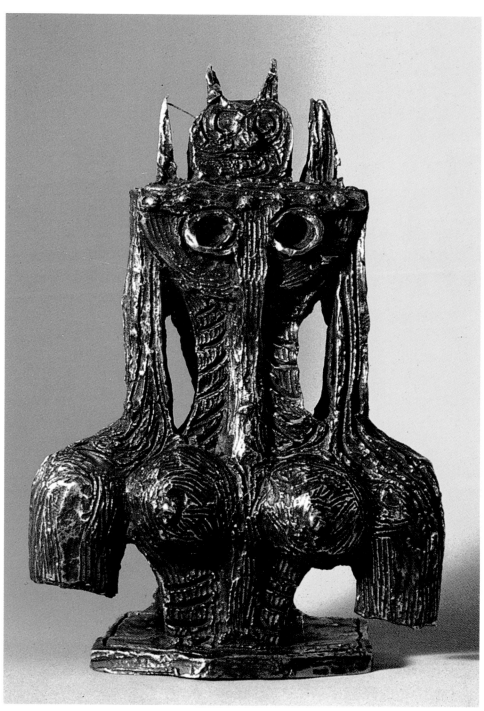

耶馬亞（Yemaya）　失蠟澆鑄銅　高70cm

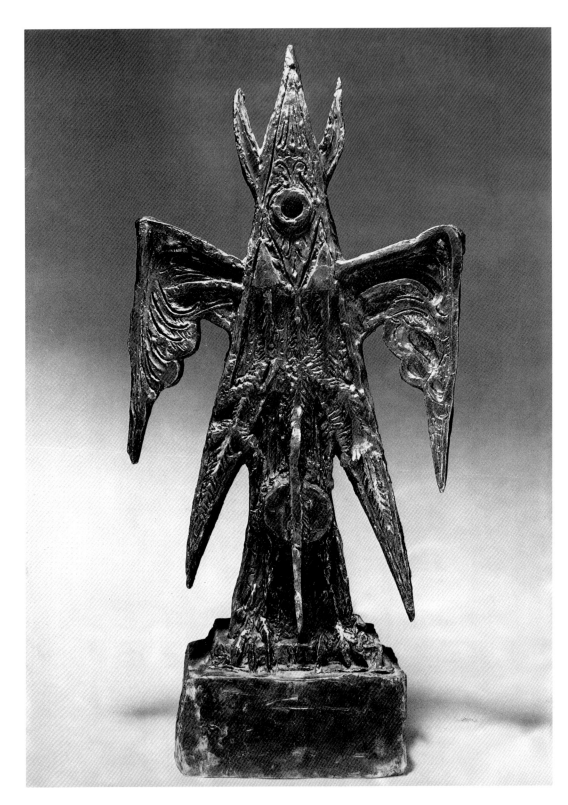

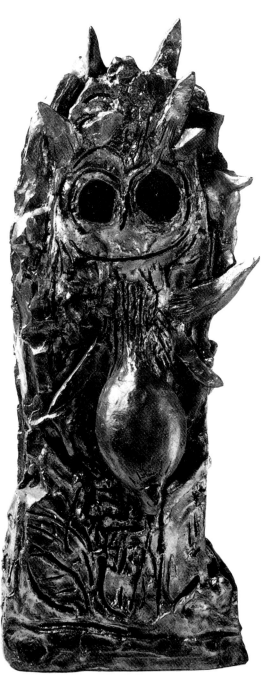

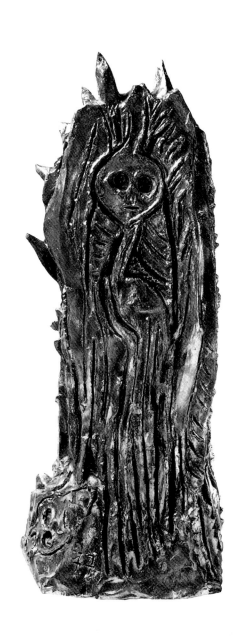

活靈活現的維維（正面與背面） 失蠟澆鑄銅　高70cm

歐森（Osun）　失蠟澆鑄銅　高100cm（左頁圖）

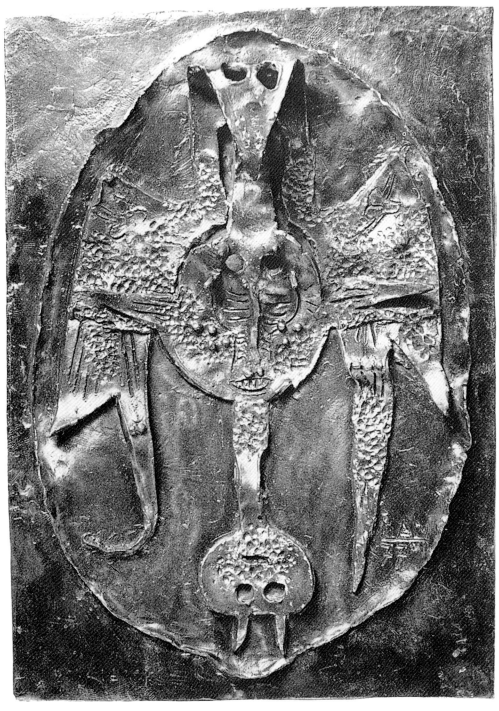

馬彥貝（Mayimbe）　失蠟澆鑄銅　高90cm、寬70cm

阿勒塔·馬爾（Alta Mare）　失蠟澆鑄銅　高80cm、寬50cm（右頁圖）

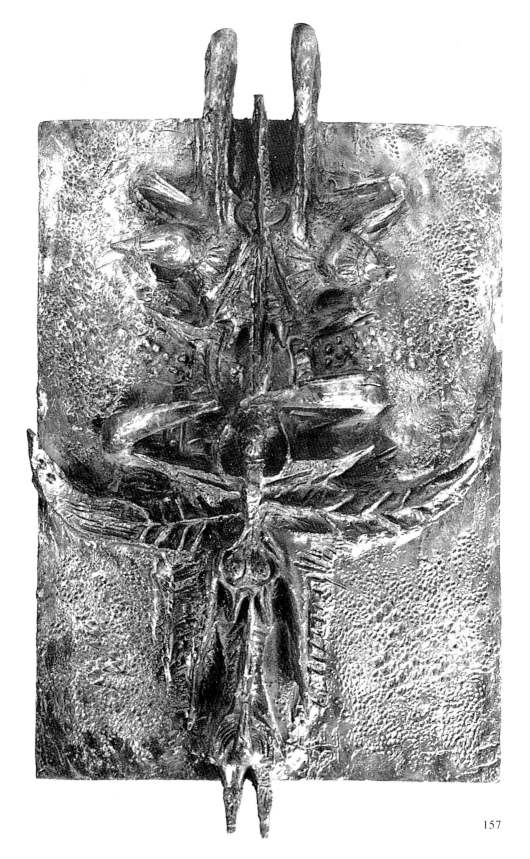

贊比西河的魚　失蠟澆鑄銅　高55cm、寬78cm

可戴的迷你雕塑　銀、琺瑯

158

魚　1975年

可戴的迷你雕塑　銀、琺瑯

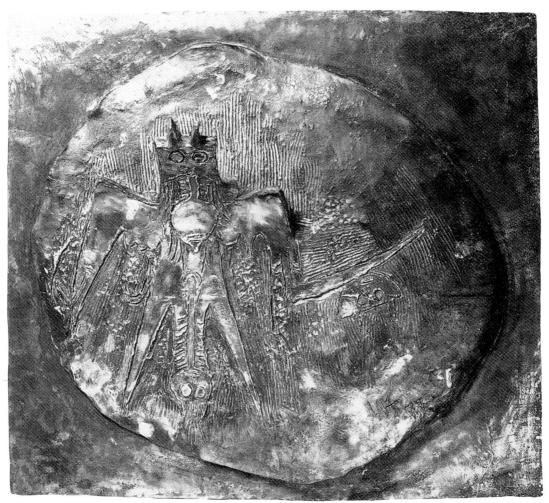

伊雷門（Ireme） 失蠟澆鑄銅 高90cm、寬90cm

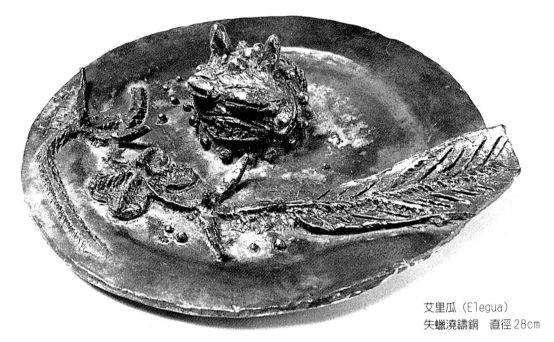

艾里瓜（Elegua）
失蠟澆鑄銅　直徑28cm

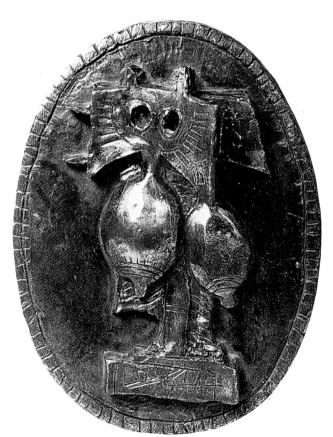

奇耶（Guije）　失蠟澆鑄銅
高37cm、寬28cm

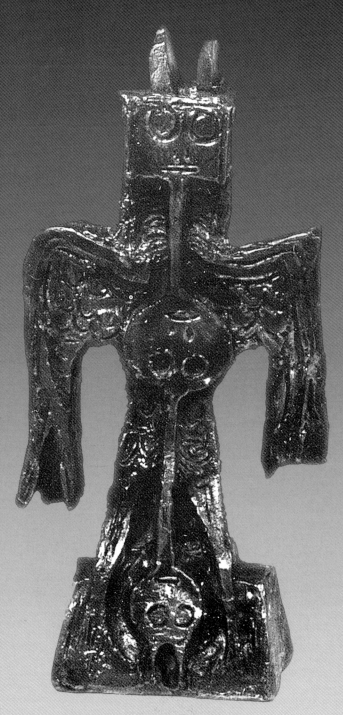

棕比鳥　失蠟澆鑄銅　高28cm

林飛龍年譜

林飛龍簽名式

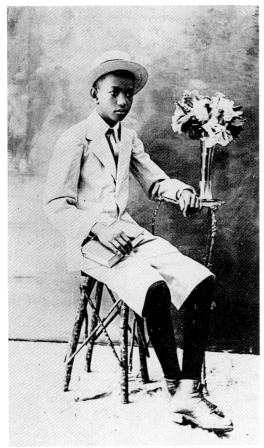

林飛龍攝於12歲時

林飛龍的父親林顏
約攝於1920年

林飛龍的母親安娜‧賽瑞
芬娜‧卡斯提佑‧林
約攝於1940年代

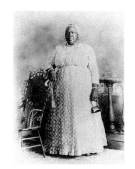

曼托妮嘉・威爾森
1900 年

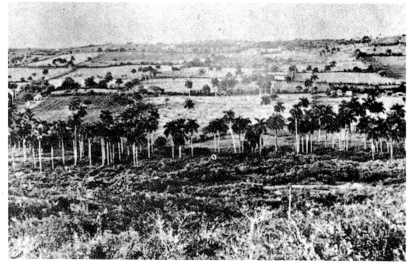

林飛龍的出生地古巴的沙瓜・拉・格蘭德

一九〇二　林飛龍十二月八日生於古巴的沙瓜・拉・格蘭德；雙親
是加勒比海地區種族混合的典型代表，父親林顏出生於
中國廣東省，可能是早期前往美國修建跨美洲鐵路的華
工，最後在古巴落腳生根，並娶了安娜・賽瑞芬娜（Ana
Serafina），她是非洲裔與西班牙裔混血後裔；林飛龍是
家中九名子女中的老么，也是唯一男孩。林飛龍幼年時

林飛龍出生的家

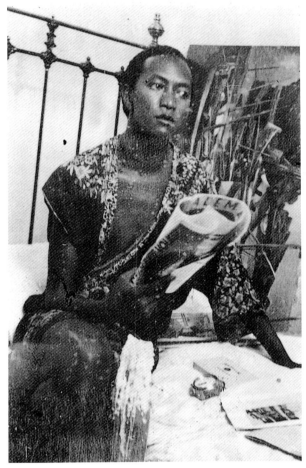

右起：畢卡索、羅‧勞琳、林飛龍
著和服的林飛龍　約1937年（左圖）

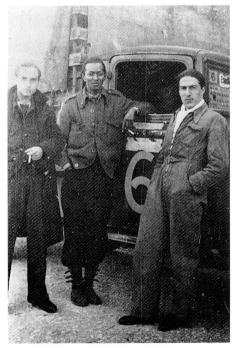

林飛龍（中）攝於馬德里　1936年

在藝術與智能的特異表現上屬早熟兒
童，教母曼托妮嘉‧威爾森是一位桑
特里亞教派的女巫師。林飛龍自幼即
在非洲裔宗教監護下，由教母調教長
大，青少年時雖仍為教徒，卻從未曾
主動要求將來以巫師為終身職業。

一九○七　五歲。林飛龍在沙瓜‧拉‧格蘭德度
過兒童少年時期，他愛作夢並喜畫畫
。一九○七年某日早晨，他醒來看見
他房間牆上出現一隻蝙蝠的影子，第一
次體會到存在的感覺。

166

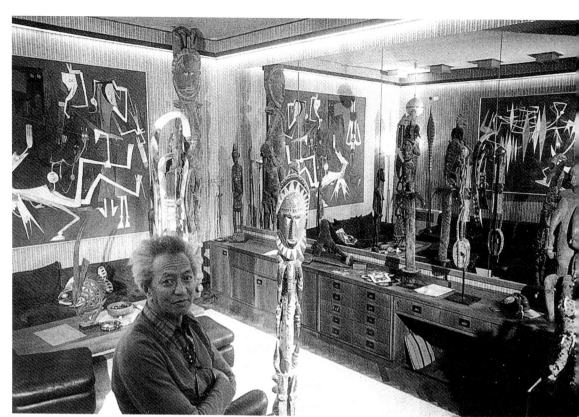

林飛龍與他在亞比索拉
・馬爾家中的非洲藝術
與大洋洲藝術收藏合影

一九一四　十二歲。為父親畫了一幅鉛筆速寫畫像。

一九一六　十四歲。家族中部分成員遷往哈瓦那，林飛龍與他們一
　　　　　同前往，其父親已九十八歲，仍繼續居住在沙瓜・拉・
　　　　　格蘭德，林飛龍在哈瓦那經常到植物園畫畫。

一九一八　十六歲。雖然家族希望他研究法律，但他逐漸對藝術感
　　　　　興趣，並決定要成為一名畫家，最後家族讓步依他意願
　　　　　讓他進入聖・亞里罕德羅美術學院就讀，他經常與同學
　　　　　熱烈討論藝術問題，贏得老師與同學的尊敬。

一九二三　廿一歲。參展哈瓦那畫家與雕塑家協會所舉辦的年度沙
　　　　　龍展，初秋坐船前往西班牙進修，行前在家鄉的文化休
　　　　　閒協會首次個展。

一九二六　廿四歲。父親林顏過世，享年一〇八歲。遷往山城古安
　　　　　卡（Cuenca）。

167

一九二八　廿六歲。在馬德里，他找尋到原
　　　　始藝術與某些西方構圖原則之間
　　　　的關係。對學院傳統教學不十分
　　　　滿意，但仍每天早上參與費南德
　　　　·阿法瑞·德·索托瑪亞的學習
　　　　課程，索托瑪亞也是普拉多美
　　　　術館的總監，他曾教過達利。下
　　　　午林飛龍常去亞蘭布拉走廊的自
　　　　由學院上課，在那裡接觸不少現
　　　　代主義思想。

一九二九　廿七歲。他遇上來自艾克斯特瑞
　　　　馬杜拉的西班牙女孩艾娃·普麗
　　　　絲，不久即與之結婚，並遷回馬
　　　　德里，次年生下兒子維夫瑞多。

一九三一　廿九歲。艾娃與維夫瑞多因肺結
　　　　核病逝。

一九三二　卅歲。參加里昂的「藝術圈」展
　　　　出，開始嘗試超現實風格。

一九三四　卅二歲。部分「窗戶」系列作品
　　　　受到馬諦斯及烏拉圭現代畫家華
　　　　金·加西亞（Joaquin Torres
　　　　Garcia）影響。

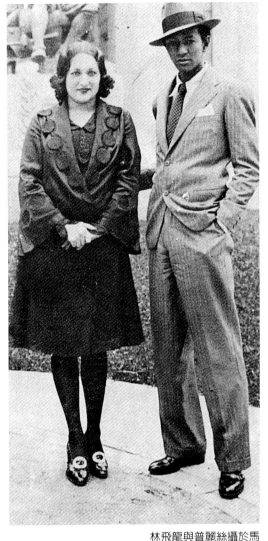

林飛龍與普麗絲攝於馬
德里　約1929年

一九三六　卅四歲。參加馬德里保衛戰，因食物中毒被送到巴塞隆
　　　　納的卡德·德·門布醫院就醫，在醫院認識病友馬努·
　　　　胡格，他是一名加泰蘭的雕塑家，是畢卡索的知友，他
　　　　為林飛龍寫介紹信，要林飛龍到巴黎去找畢卡索。

一九三八　卅六歲。在巴黎見到畢卡索，二人即成為好友，畢卡索
　　　　不僅成為他的精神導師，還經常提供他物質上的協助，
　　　　似乎成為林飛龍的贊助人，林飛龍經由畢卡索認識不少
　　　　朋友諸如：米榭·萊里斯、皮爾·羅布、丹尼·亨利·
　　　　康維勒、保羅·愛呂亞、喬治·勃拉克、馬克·夏卡爾

168

、費爾南・勒澤、亨利・馬諦斯、喬安・米羅、特里斯坦・查拉及克里斯提安・傑佛等人；皮爾・羅布還爲林飛龍舉行巴黎首次個展，畢卡索要他的所有朋友前往參觀。

一九三九　卅七歲。畢卡索夫人朵拉・瑪爾介紹林飛龍與超現實主義領導人物安德烈・布魯東認識。紐約的佩斯畫廊爲畢卡索與林飛龍舉行聯展，紐約現代美術館購藏林飛龍的〈母與子〉。西班牙內戰結束，德軍入波蘭，第二次世界大戰爆發。

一九四〇　卅八歲。德軍進入巴黎，法國投降。林飛龍逃離巴黎，並將畫作委託畢卡索代管，林飛龍徒步到波爾多，並設法前往馬賽。在馬賽重逢許多超現實主義朋友：皮爾・馬比勒、瑞尼・查爾（René Char）、馬克斯・恩斯特、維托爾・布勞納（Victor Brauner）、奧斯卡・多明哥、西凡・依特金（Vain Itkine）、安德烈・馬松、班傑明・培瑞特等人；時常造訪安德烈・布魯東，以及美國緊急救難基金會支持的保護知識分子免於納粹威脅協會祕書瓦蘭・福萊（Varlan Fry）。爲布魯東詩集《海市蜃樓》製作插圖，此詩集被維琪政府查禁，僅五冊得以倖存，此後林飛龍即被視爲超現實主義的成員之一。

一九四一　卅九歲。林飛龍決定離開歐洲，他與安德烈・布魯東、克勞德・李維史陀、維克多・賽吉，以及其他同行知識分子共約三百多人踏上「保羅・李梅船長號」，開始了如奧德賽史詩般的長途航海逃亡。抵達馬丁尼格島停留了四十天，林飛龍與布魯東結識了島上的非洲裔詩人愛梅・賽薩，賽薩正出版《熱帶》雜誌；一行經聖托馬斯島，到聖多明哥島，布魯東與家眷停留數日後赴紐約，皮爾・馬比勒赴墨西哥，林飛龍等船約一個月後返回古巴。古巴當時相當不穩定，雖然已於一九四〇年制定新憲法，但新政府貪污腐化壓迫百姓，民不聊生，十二年後古巴卡斯楚上台，開始美洲第一個社會主義革命政權。

一九四二　四十歲。皮爾‧羅布與班傑明‧培瑞特也相繼抵達古巴，林飛龍重新開始創作，他與亞里喬‧卡本提爾、麗迪雅‧卡布瑞拉、皮爾‧羅布、艾瑞希‧克萊伯及海倫‧賀哲兒等人，多次參觀非洲裔古巴人的儀式舞蹈，此經驗開始反映在林飛龍的作品中，成爲他的創作題材，熱帶植物與黑人文化的造形激發了他的藝術想像力，年底他開始他的名作〈叢林〉創作，林飛龍的世界結合了歐洲、東方與非洲裔文化，次年完成此作。

一九四三　四十一歲。皮爾‧馬諦斯畫廊爲林飛龍舉辦紐約首次個展，布魯東還爲他的作品說帖寫序；參加爲修復哈瓦那的聖塔‧瑪利亞‧德勒‧羅莎麗歐（Santa Maria del Rosario）大教堂籌款的聯展；參展西班牙古巴文化中心主辦的「國際水彩與膠彩沙龍展」，參展藝術家包括費德里哥‧康杜（Federico Cantu）、耶蘇‧格瑞羅‧加凡（Jesus Guerrero Galvan）及迪艾哥‧里維拉等古巴與墨西哥重要畫家。林飛龍爲愛梅‧賽薩的《回歸故鄉》新書製作插圖。

一九四四　四十二歲。與年輕德國化學家海倫‧賀哲兒結婚；紐約現代美術館舉辦「現代古巴畫家展」，林飛龍拒絕參展；芝加哥藝術俱樂部爲林飛龍及馬塔舉行雙人展；皮爾‧馬諦斯畫廊爲林飛龍舉辦紐約第二次個展，作品開始受到古巴官方刊物重視，爲《古巴文化年鑑》及《今日古巴繪畫》專文介紹，受邀參加「莫斯科古巴聯盟繪畫收藏展」；法國駐海地太子港大使館文化專員皮瑞‧馬比勒邀請林飛龍與布魯東訪問海地。

一九四五　四十三歲。參加太子港藝術中心舉辦「古巴現代畫展」。布魯東在紐約發表《超現實主義與繪畫》，特別討論卡蘿、林飛龍及馬塔的作品。紐約皮爾‧馬諦斯畫廊三度爲林飛龍舉行個展，林飛龍的〈叢林〉爲紐約現代美術館所購藏；羅布在巴黎的皮瑞畫廊爲林飛龍舉行戰後首次巴黎個展。

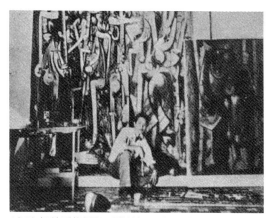
1943年林飛龍攝於〈叢林〉巨畫之前

一九四六　四十四歲。太子港藝術中心為林飛龍舉行個展，布魯東為他畫冊寫序〈海地之夜〉；林飛龍與布魯東、賀哲兒及馬比勒參觀海地非洲裔巫毒儀式，特別是紀念「協合之神」丹巴拉（Dhambala）、「海神」艾爾朱麗（Erzulih）及「文盲天才」德莎琳（Desaline）等神靈的儀式，最引起林飛龍與布魯東的興趣，他們注意到有些是非洲達荷美與吉尼亞傳統文化的保留以及催眠術的應用，據說是由馬丁尼茲・德・巴斯瓜里在十八世紀傳到島上的。林飛龍第一次在古巴舉行個展，說帖介文是由麗迪雅・卡布瑞拉執筆；參展古巴文化部舉辦的「古巴當代繪畫展」；林飛龍啟程赴法國途經紐約，在紐約認識亞希勒・高爾基、杜象、尼古拉・卡拉、馬塔、帕洛克、馬查威爾，以及紐約現代美術館總監詹姆斯・史威尼；參加現代美術館聯展，同時展出的有畢卡索、馬諦斯、米羅及馬塔的作品；參展聯合國文教組織舉辦的「巴黎繪畫展」；倫敦畫廊舉辦「古巴畫家林飛龍作品展」；參加墨西哥美術館舉辦的「古巴現代繪畫展」。

一九四七　四十五歲。參加由布魯東與杜象籌辦的「超現實主義國際展」，展品包括來自廿四個國家約八十七位藝術家作品。

一九四八　四十六歲。紐約的皮爾・馬諦斯畫廊四度為林飛龍舉行個展；在巴黎結識眼鏡蛇集團贊助人阿斯吉・強，參展法國亞維農舉辦的「當代繪畫與雕塑展」；參加倫敦當代藝術中心所辦現代藝術展。

一九四九　四十七歲。參加斯德哥爾摩的李里傑瓦奇畫廊舉辦的古巴現代藝展；參加古巴的李賽翁畫廊舉行的「古巴繪畫與雕塑聯展」；參加紐約皮爾・馬諦斯畫廊的夏季聯展。

林飛龍攝於哈瓦那的工作室。
左：永恆的當下　1944 年
油彩畫布　215.9 × 196.9cm；
右：海洋女巫　1947 年
油彩畫布　107 × 85.5cm

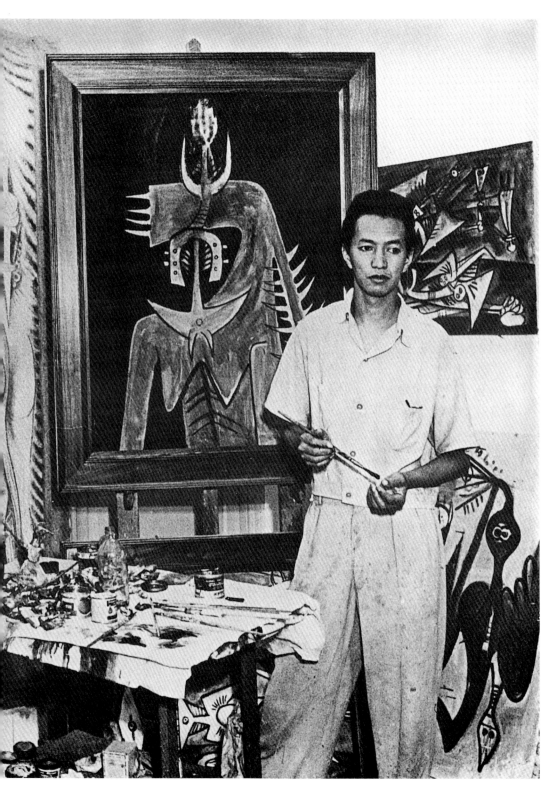

林飛龍與其剪影　1950 年　紐約

一九五○　四十八歲。與海倫・賀哲兒離婚，古巴教育部為林飛龍
　　　　　在中央公園舉辦林飛龍新作展；參展紐約西德尼・詹尼
　　　　　斯畫廊舉辦的「廿世紀年輕大師展」；《藝術新聞》
　　　　　（Artnews）雜誌專文介紹林飛龍的繪畫手法。
一九五一　四十九歲。古巴艾索標準石油公司委託林飛龍製作壁畫
　　　　　。在哈瓦那的國家沙龍展中受頒金牌獎。哈瓦那「當代
　　　　　社會畫廊」為林飛龍舉辦「林飛龍與我們的時代・一九

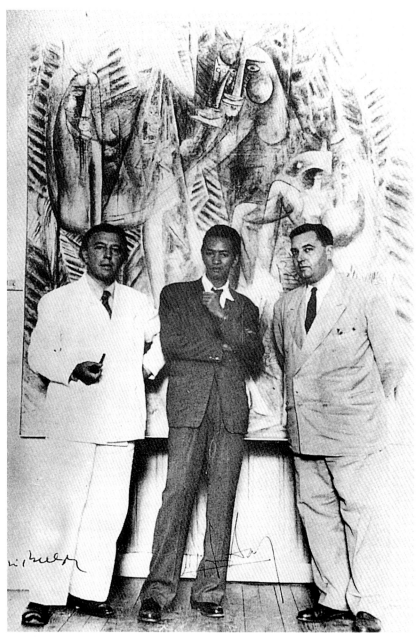

布魯東、林飛龍與馬畢勒合影於林飛龍的海地人展覽　　太子港，海地　1946 年

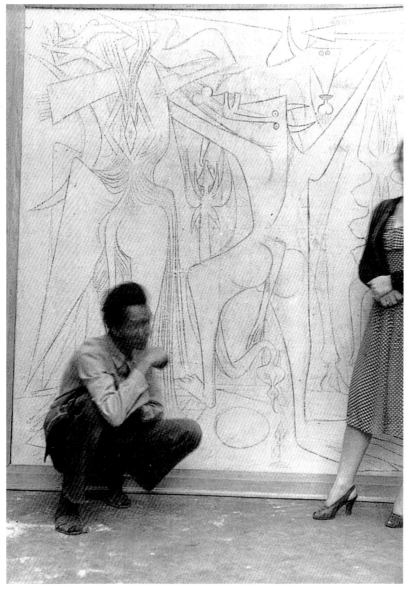

林飛龍與其作〈蒼蠅皇帝貝里亞〉草圖

三八至一九五一」特展；參展巴黎現代美術館舉辦的「
古巴當代藝術展」，比利時列日（Liege）美術館舉辦實
驗藝術展，參展作品包括林飛龍、米羅、傑克梅第等人
作品；眼鏡蛇集團雜誌介紹林飛龍作品。

一九五二　五十歲。再度離開已居住十年的古巴，重回巴黎長住；

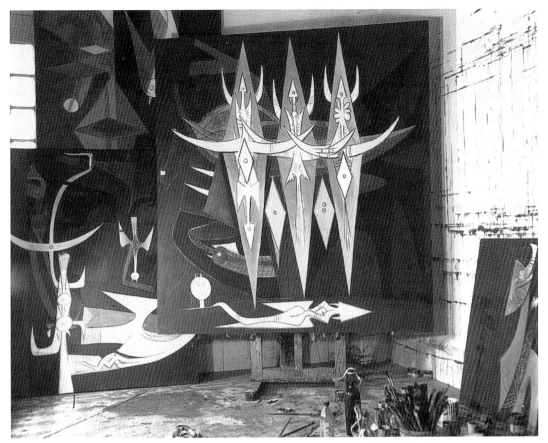

展示於林飛龍工作室的〈門檻〉　1950 年　油彩畫布　185×170cm　巴黎龐畢度中心藏

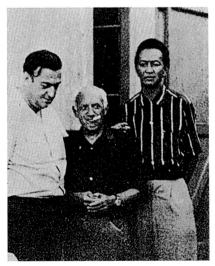

林飛龍（右）與畢卡索（中）攝於 1953 年

參加巴黎現代美術館舉辦「廿世紀繪畫與雕塑作品展」；倫敦的當代藝術中心為林飛龍舉辦個展。

一九五三　五十一歲。贏得義大利頒予外國畫家的金牌獎。

一九五四　五十二歲。參加巴黎五月沙龍展，此後每年均應邀參展。

一九五五　五十三歲。在哈瓦那大學展示作品，以表支持學生們參與對巴迪斯達（Batista）獨裁政權的反抗運動；參加委內瑞拉卡拉卡斯美術館的展覽；返回巴黎後認識羅・勞琳

哈瓦那醫療預備中心的壁畫　　1955 年　　瓷磚

，首次訪問瑞典並在可麗布里畫廊舉行展覽。

一九五六　五十四歲。首次赴巴西、委內瑞拉與哥倫比亞邊境少為
人知的處女森林地馬托‧格羅索（Mato Grosso）探訪，
在法律管轄不到的蠻荒地帶停留一個月，遭到「綠色熱
病」（Green Fever）擊襲被迫返回古巴，再經紐約回巴
黎。

一九五七　五十五歲。不停地奔波於巴黎、紐約與墨西哥之間，再
經紐約返巴黎；兒子史提芬‧馬努艾（Stéphane Manuel）
出生；認識新朋友亞倫‧喬夫羅（Alain Jouffroy）與格

羅‧勞琳與林飛龍
1960 年　紐約

拉辛‧路加（Gherasin Luca）。

一九五八　五十六歲。訪問芝加哥，被選爲格拉罕（Graham）美術
　　　　　高級研究基金會成員。

一九五九　五十七歲。古巴巴迪斯達政權跨台，費德‧卡斯楚進入
　　　　　哈瓦那，二月宣誓就職爲古巴總理，林飛龍持續不停地
　　　　　創作。

一九六〇　五十八歲。林飛龍發現了義大利熱那亞附近的亞比索拉
　　　　　‧馬爾小鎮，該地是許多義大利與外國畫家最愛去的夏
　　　　　日避暑之地，他決定在該處興建他的工作室，該年冬天
　　　　　他與羅‧勞琳在紐約結婚。

一九六一　五十九歲。兒子艾斯吉‧索倫‧奧比尼（Eshil Soren
　　　　　Obini）在哥本哈根出生。

一九六二　六十歲。兒子依安‧艾里克‧提莫（Ian Erik Timour）在
　　　　　蘇黎士出生。

一九六三　六十一歲。古巴革命政府邀請林飛龍訪問古巴，與亞蘭
　　　　　‧喬夫羅一起參加七月廿六日的慶典活動。

一九六四　六十二歲。林飛龍往來居住於亞比索拉‧馬爾與巴黎兩
　　　　　地之間；接受紐約古根漢國際獎，與義大利瑪索托‧瓦

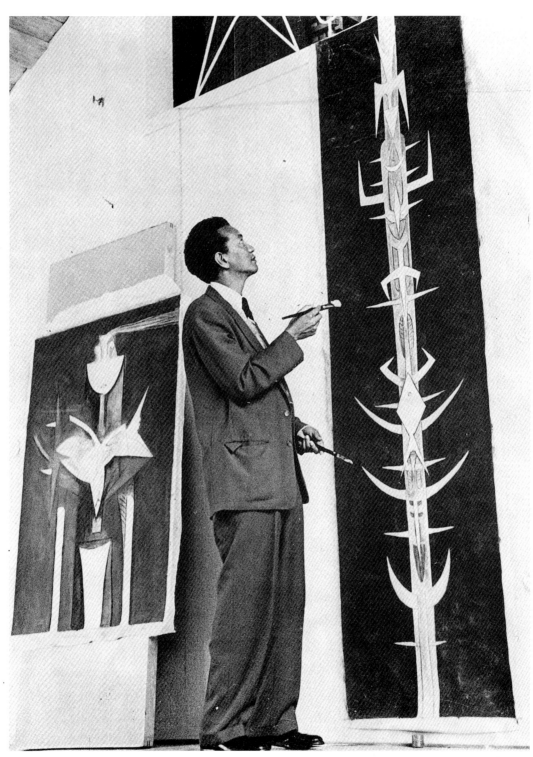

林飛龍正在描繪〈月牙形上的圖騰〉 1957 年 油彩畫布 255×68cm

卡拉卡斯波塔尼可花園的壁畫　1957 年　瓷磚

林飛龍1960 年攝於義
大利北部畫室

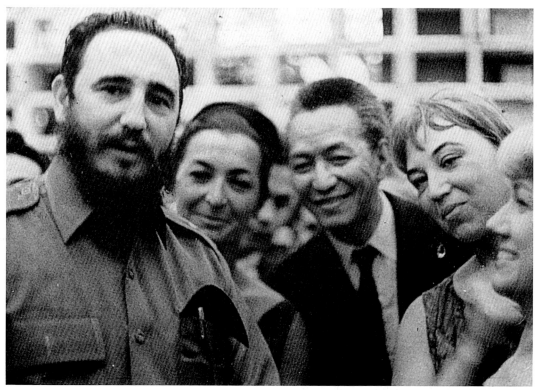

林飛龍與古巴前總統卡斯楚　1966年1月1日

多格諾（Marzotto Valdogno）獎。

一九六六　六十四歲。林飛龍回古巴向革命致敬，為古巴總統府繪
　　　　　製〈第三世界〉，經莫斯科與斯德哥爾摩，返巴黎；瑞
　　　　　士巴塞爾為他舉辦回顧展。

一九六七　六十五歲。許多城市為林飛龍辦回顧展，諸如漢諾威、
　　　　　阿姆斯特丹、斯德哥爾摩及布魯塞爾等地；在古巴中央
　　　　　委員卡洛斯・法蘭吉及祕書長賈桂琳・賽滋協助下，林
　　　　　飛龍籌劃哈瓦那的「五月沙龍展」，到場觀賞群眾達廿
　　　　　萬人，米榭・萊里斯、彼德・維斯（Peter Weiss）等知
　　　　　名作家均參與盛會；為「集體古巴」公共壁畫贊助創作。

一九六八　六十六歲。參加哈瓦那文化大會；雖支持古巴革命政府
　　　　　，卻友善與世界藝文界保持來往；巴黎現代美術館為他
　　　　　舉行回顧展，與「圖騰與禁忌」專題展一起展出。

林飛龍與他四個兒子，由左至右：Jonas、Stéphane、Eskil、Timour

1967年5月沙龍中，米羅（右）
與林飛龍的作品

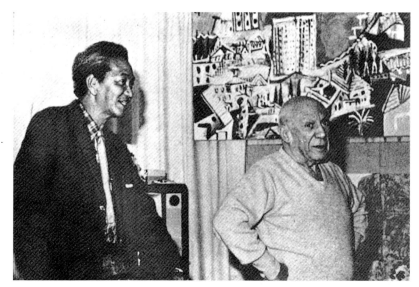

林飛龍與畢卡索合影於
Mougins　1966 年

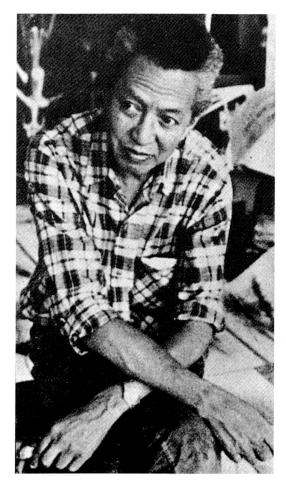

林飛龍攝於 1967 年

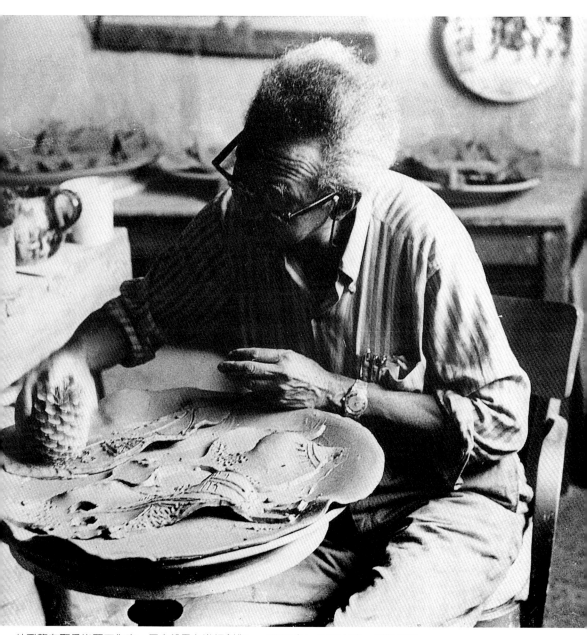

林飛龍在聖喬治亞工作室一個大盤子上進行創作　　1975 年　亞比索拉・馬爾小鎮

林飛龍閒坐的神態

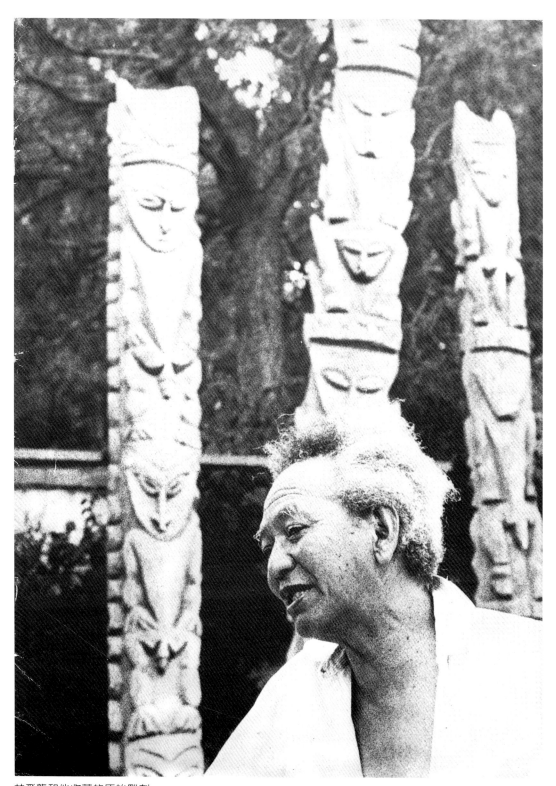

林飛龍和他收藏的原始雕刻

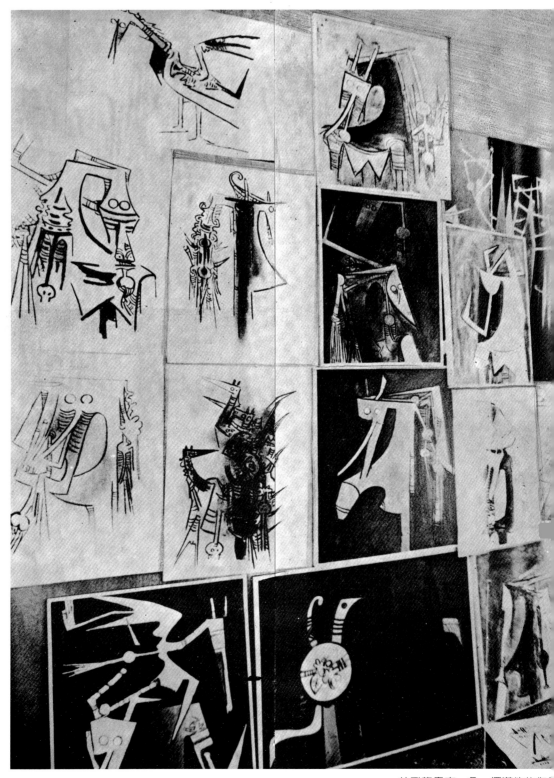

林飛龍畫室一角，擺滿他的作品

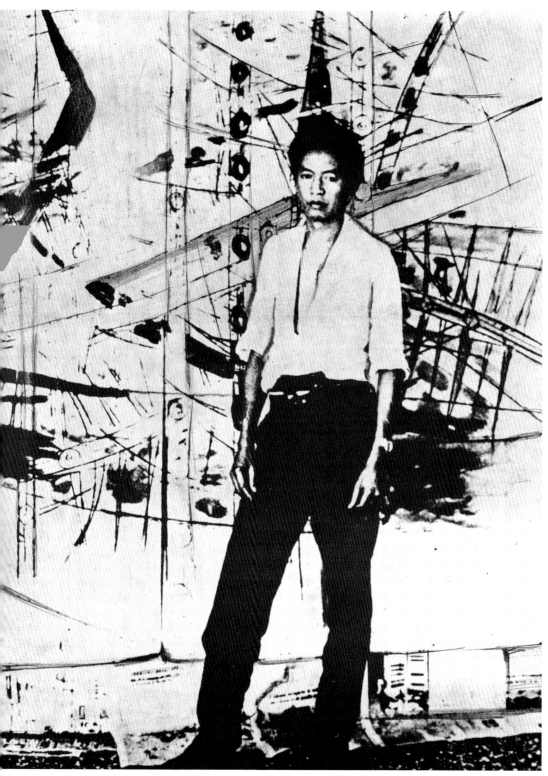

飛龍和他的作品

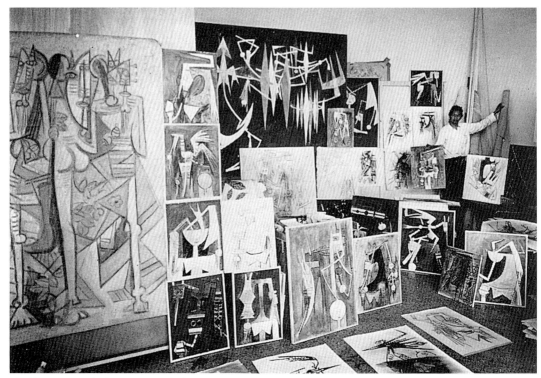

林飛龍攝於亞比索拉‧馬爾的工作室

一九六九　六十七歲。兒子高那‧史維克‧恩里格（Jonas Sverker
　　　　　Enrique）出生。

一九七〇　六十八歲。米榭‧萊里斯在義大利出版專書探討林飛龍
　　　　　作品。

一九七三　七十一歲。瑞典電視專訪林飛龍，介紹他的作品。

一九七四　七十二歲。依塔羅‧穆沙（Italo Mussa）在亞比索拉‧
　　　　　馬爾工作室為林飛龍拍攝專輯彩色影片。

一九七五　七十三歲。瑞士與義大利電視網在亞比索拉‧馬爾為林
　　　　　飛龍製作訪問節目；舉行首次陶藝作品展。

一九七八　七十六歲。分別在奧斯陸的索妮雅‧亨利（Sonja Henie）
　　　　　博物館，巴黎的阿古里亞（Artcurial）畫廊及墨西哥現代
　　　　　藝術館舉行展覽。

一九八二　八十歲。紐約的皮爾‧馬諦斯畫廊為他舉行回顧展；九

林飛龍與荷內‧蕭　1976年

　　　　　月十一日在巴黎去世；「向林飛龍致敬」巡迴展分別在
　　　　　馬德里現代美術館、巴黎現代美術館以及布魯塞爾德克
　　　　　斯勒美術館舉行。
一九八三　巴黎現代美術館為林飛龍舉辦回顧展。

國家圖書館出版品預行編目資料

林飛龍：第三世界美學大師 = Wifredo Lam /
　曾長生著. -- 初版. -- 臺北市：藝術家，
　民 93
　　面；公分. --（世界名畫家全集）

　　ISBN 986-7487-20-6（平裝）

1.林飛龍（Lam, Wifredo, 1902-1982）- 傳記
2.林飛龍（Lam, Wifredo, 1902-1982）- 作品評論
3.藝術家 - 古巴 - 傳記

909.95593　　　　　　　　　　　93010227

世界名畫家全集

林飛龍 Wifredo Lam

何政廣／主編　曾長生／著

發 行 人　何政廣
編　　輯　王庭玫、黃郁惠、王雅玲
美　　編　王孝媺
出 版 者　藝術家出版社
　　　　　台北市重慶南路一段 147 號 6 樓
　　　　　ＴＥＬ：(02)2371-9692 ～ 3
　　　　　ＦＡＸ：(02)2331-7096
　　　　　郵政劃撥：01044798 號 藝術家雜誌社帳戶
總 經 銷　藝術圖書公司
　　　　　台北市羅斯福路三段 283 巷 18 號
　　　　　ＴＥＬ：(02)23620578　23629769
　　　　　ＦＡＸ：(02)23623594
　　　　　郵政劃撥：00176200 號帳戶
分　　社　台南市西門路一段 223 巷 10 弄 26 號
　　　　　ＴＥＬ：(06)2617268
　　　　　ＦＡＸ：(06)2637698
　　　　　台中縣潭子鄉大豐路三段 186 巷 6 弄 35 號
　　　　　ＴＥＬ：(04)25340234
　　　　　ＦＡＸ：(04)25331186
製 版 印 刷　欣佑製版印刷有限公司
初　　版　中華民國 93 年 7 月
定　　價　新臺幣 480 元

ISBN　986-7487-20-6
法律顧問　蕭雄淋